The Glory of Russian Public Art and Architecture

輝煌的俄羅斯公共藝術與建築

馬曉瑛／著

藝術家 出版社

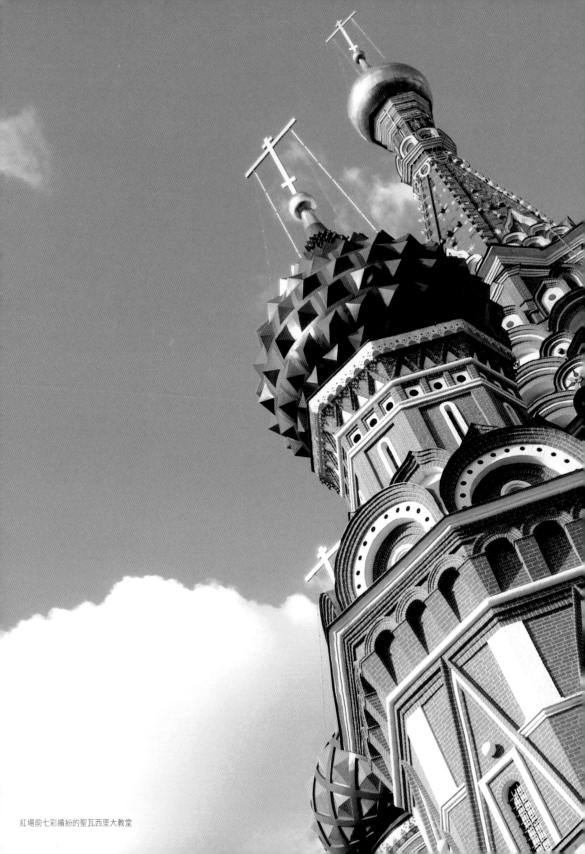

紅場前七彩繽紛的聖瓦西里大教堂

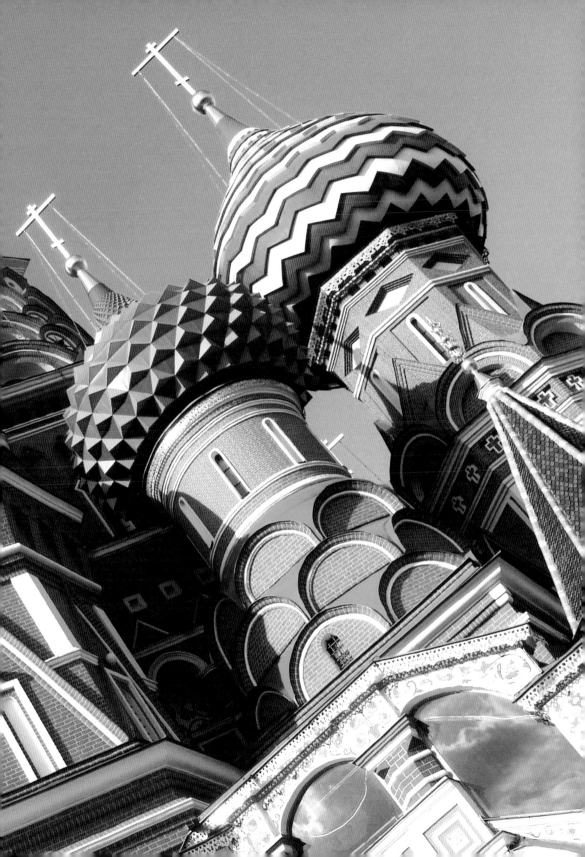

序　人人都是公共藝術家

台灣整體文化美學，如果從「公共藝術」的領域來看，它可不可能代表我們社會對藝術的涵養與品味？二十世紀以來，藝術早已脫離過去藝術服務於階級與身分，而走向親近民眾，為全民擁有。一九六五年，德國前衛藝術家約瑟夫·波依斯已建構「擴大藝術」之概念，曾提出「每個人都是藝術家」；而今天的「公共藝術」就是打破了不同藝術形式間的藩籬，在藝術家創作前後，注重民眾參與，歡迎人人投入公共藝術的建構過程，期盼美好作品呈現在你我日常生活的空間環境。

公共藝術如能代表全民美學涵養與民主價值觀的一種有形呈現，那麼，它就是與全民息息相關的重要課題。一九九二年文化藝術獎助條例立法通過，台灣的公共藝術時代正式來臨，之後文建會曾編列特別預算，推動「公共藝術示範（實驗）設置案」，公共空間陸續出現藝術品。熱鬧的公共藝術政策，其實在歷經十多年的發展也遇到不少瓶頸，實在需要沉澱、整理、記錄、探討與再學習，使台灣公共藝術更上層樓。

藝術家出版社早在一九九二年與文建會合作出版「環境藝術叢書」十六冊，開啟台灣環境藝術系列叢書的先聲。接著於一九九四年推出國內第一套「公共藝術系列」叢書十六冊，一九九七年再度出版十二冊「公共藝術圖書」，這四十四冊有關公共藝術書籍的推出，對台灣公共藝術的推展深具顯著實質的助益。今天公共藝術歷經十年發展，遇到許多亟待解決的問題，需要重新檢視探討，更重要的是從觀念教育與美感學習再出發，因此，藝術家出版社從全民美育與美學生活角度，全新編輯推出「空間景觀·公共藝術」精緻而普羅的公共藝術讀物。由黃健敏建築師策劃的這套叢書，從都市、場域、形式與論述等四個主軸出發，邀請各領域專家執筆，以更貼近生活化的內容，提供更多元化的先進觀點，傳達公共藝術的精髓與真義。

民眾的關懷與參與一向是公共藝術主要精神，希望經由這套叢書的出版，輕鬆引領更多人對公共藝術有清晰的認識，走向「空間因藝術而豐富，景觀因藝術而發光」的生活境界。

Contents

目次

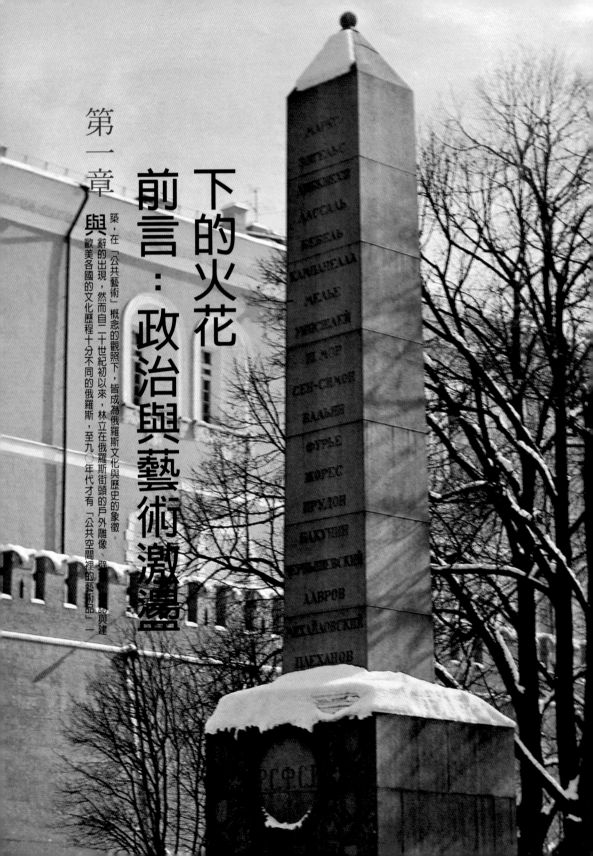

第一章

下的火花
前言：政治與藝術激盪

築，在「公共藝術」概念的觀照下，皆成為俄羅斯文化與歷史的象徵。
辭的出現，然而自二十世紀初以來，林立在俄羅斯街頭的戶外雕像、壁
歐美各國的文化歷程十分不同的俄羅斯，至九〇年代才有「公共空間裡的藝術品」一

與

地鐵站中國城出口廣場的聖徒紀念雕像（左圖）

紅場外紀念自由思想鬥士的方尖碑（左頁圖）

「公共藝術」是近代歐美社會的產物，早期俄羅斯並沒有這個名詞，在沙皇與蘇聯時代，一切財產都屬於沙皇或黨所有，直到一九九一年蘇聯解體，社會逐漸走向資本主義之後，才有「公共空間裡的藝術品」這樣名詞的出現，足見俄羅斯和歐美社會的文化歷程有很大不同。然而「公共藝術」的概念卻早就伴隨文明而誕生，意義廣泛的包含自然與歷史的軌跡，象徵人類建造家園的願景與共同生活的記憶。觀察俄羅斯公共藝術品質與環境的互動，可發現三項指標：居民文化

水平、主事者的執政方向，以及藝術家的貢獻。

俄羅斯的歷史是戰爭、鬥爭與血淚編織而成的，承載了太多痛苦與悲歡離合，因此民族性多有悲憤掙扎、頑固堅強的性格，這也是它的藝術特點及甩不掉的歷史包袱。一九一七年十月革命，使這個國家經過列寧與史達林的極權領導；二次大戰後，美、蘇進入冷戰時期，蘇聯成為西方世界口中的「鐵幕領導者」，這個時期在蘇聯政府的領導下，市政觀瞻在公共空間方面創造了輝煌成就，無

以斯邁洛夫地鐵站內的雕像。

論是廣場紀念碑還是運輸系統，公共空間的美化，主題多呈現：歌頌軍權與神權的建築、政治領導人物的銅像、紀念兩次世界大戰或科學家與藝術家等之重大貢獻的綜合性紀念廣場。

蘇聯時期興建的大型紀念碑，樹立了一種獨特的時代精神，「社會寫實主義」的藝術風格影響全世界由共黨領導的國家，其中最明顯的就是中國大陸。蘇聯政府制定法規，領導（或是強迫）藝術家用成熟的藝術語言，將社會主義內涵詮釋得淋漓盡致，例如大部分政治人物雕像鮮少是立正呆板的姿

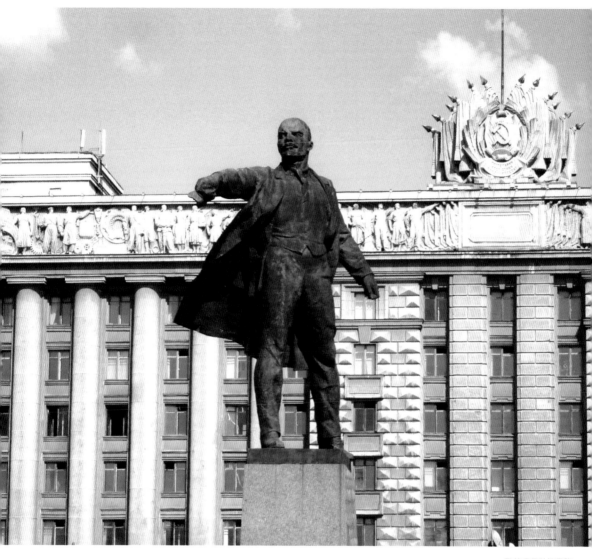

聖彼得堡科技學院
廣場前的列寧雕像

態，而且表情、動態都是萬中選一，經過嚴格的篩選修正，以體現作品的藝術張力。

蘇聯解體後的十年，俄羅斯政治與經濟體制全盤瓦解，無辜百姓的生活困頓難捱，對人民與政府來說，維持基本的生活水平是當務之急，談不上創造與建設，未來俄羅斯的命運將往哪裡去不是本書討論之題目；但是，觀察世界的發展，筆者認爲俄羅斯的文化保存經驗，確實有值得他國借鑑之處。今日俄羅斯已被世界商業評鑑協會列爲「金磚四國」之一，可見其未來的實力不容小覷。

蘇聯時期的國徽「鐮刀與斧頭」在俄羅斯境內隨處可見。本頁圖為橋樑扶手（左上圖）、建築物外牆（右上與中圖）和亞羅斯拉夫車站屋頂（下圖）的蘇聯時期國徽圖案。

史達林格勒火車站以和平為主題的大型雕塑（右頁上圖）

地鐵諾伐古斯涅之站內壯觀的黑白天然大理石鑲嵌壁畫（右頁下圖）

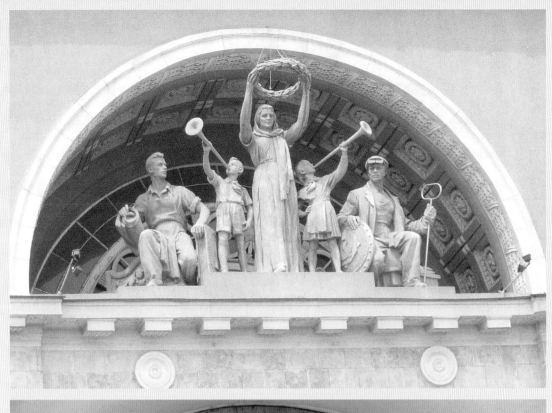

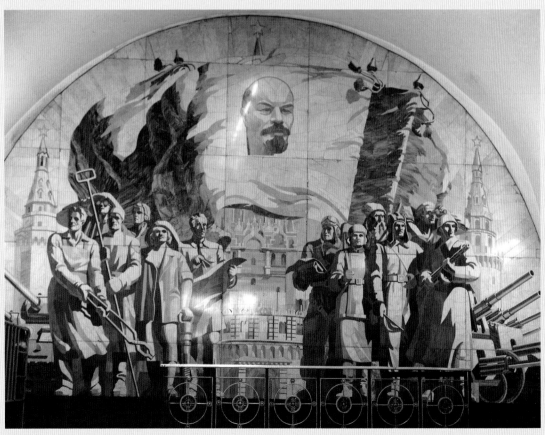

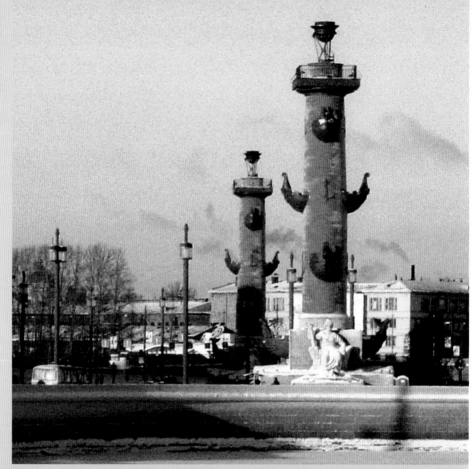

涅瓦河畔的海神柱
燈塔廣場（上圖）

夜晚從莫斯科河遠
眺救世主大教堂的
景象（下圖）

1883年建成，幾經
戰亂與重建的救世
主大教堂屋頂（右
頁圖）

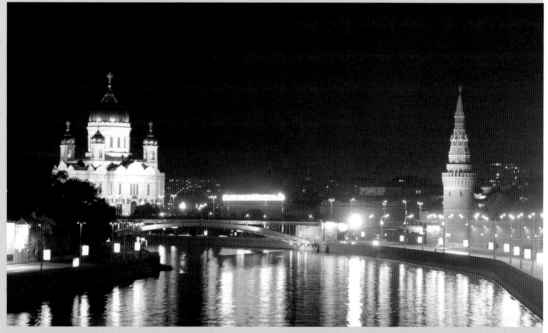

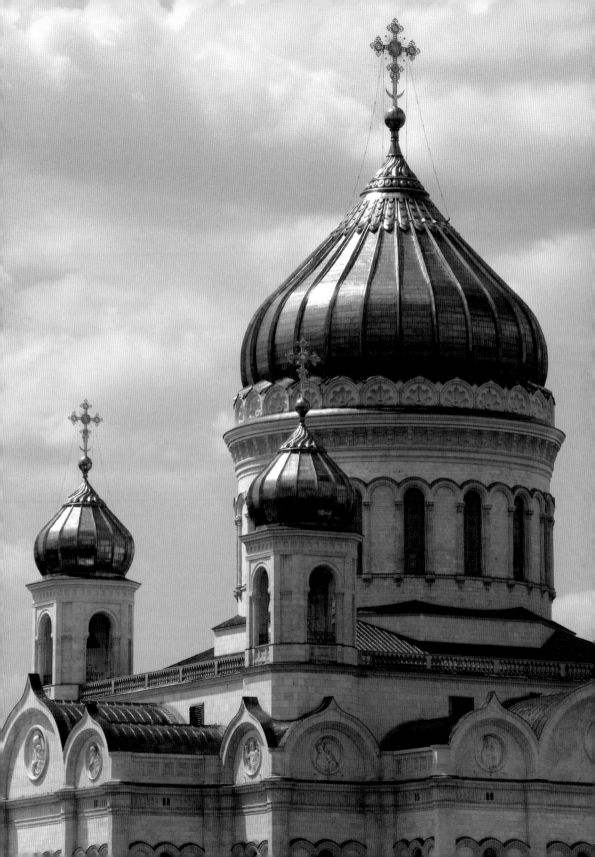

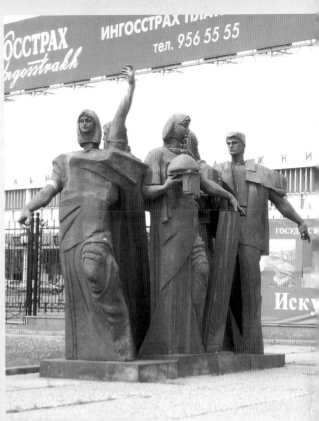

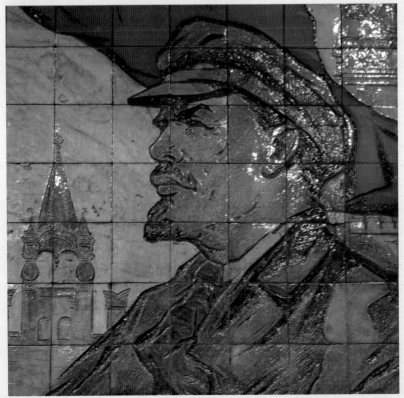

莫斯科市區革命廣場上的馬克思雕像
（左上圖）

莫特列基雅國家畫廊外雕塑廣場上的作
品（右上圖）

列寧肖像以彩繪陶磚的表現方法裝飾莫
斯科地下鐵（下圖）

特列基雅國家畫廊的噴泉廣場有室外畫
廊的效果（左頁圖）

第二章

沙皇時期：輝煌壯闊的開始

莫斯科，俄羅斯第一大城市與行政、經濟、交通與文化中心，擁有八百多年的建城歷史，和相伴而來、數之不盡的公共藝術與建築作品。莫斯科城櫛鱗互映的新舊建築，克里姆林宮政教合一的宮殿設計、憑弔與娛樂並行不悖的紅場，折射出俄羅斯文化遠及沙皇時期的歷史紋理。

第一節　首都莫斯科的建城規劃

莫斯科的建城歷史──河畔的放射狀城市

　　與世界上著名的大城相較，莫斯科豐富的歷史性與壯麗的市容，有過之而無不及。這個具廣大腹地的國際城市，如同一顆近千年的鐘乳石，是一個罕見的文化與歷史的結晶體。

　　一一四七年，莫斯科建城已達八百五十餘年，仔細算，它的歷史可以追溯至更久遠的年代，根據俄羅斯國家文庫記載，莫斯科城建於八八〇年，考古學家考證此地一萬年前就有人居住，這些古老的居民是狩獵者與漁民，普遍使用石製或是骨製的工具，從本頁右方連續圖片中，可以發現莫斯科城的發展規模，總是離不開河邊的一個圓形區域。

　　根據記載，一一四七年蘇茲達爾·尤里·多格洛奇公爵（圖見23頁），成功地統一了俄羅斯東北地區，將之納入自己的腹地。今日在莫斯科市區最顯著的廣場青銅塑像，就是這位大公騎在一匹駿馬上，身披古代盔甲高舉著碩大的手臂，遙望遠方，彷彿向世人宣告「莫斯科奠基於此」。雕像中的尤里緊縮雙眉，神情嚴肅而凝重，一如傳說中的驍勇善戰。雕像目前聳立在莫斯科市政府大樓前方的特維爾廣場（原本的蘇維埃廣場）上。

　　莫斯科市政府大樓建於一七八二年，以紅白相間的色調，象徵著莫斯科坎坷的歷史命

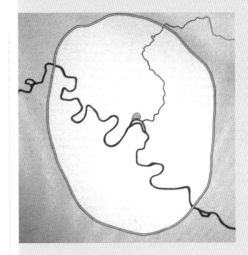

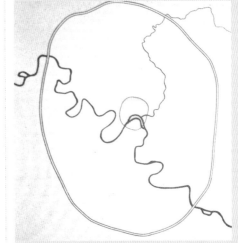

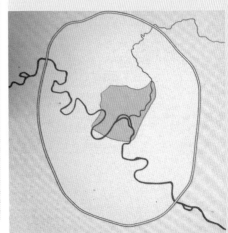

11至13世紀的莫斯科發展雛型（上圖）

16世紀初的莫斯科市中心規模（中圖）

19世紀的莫斯科發展已頗具規模（下圖）

建於1583年的復活城門是舊莫斯科城的主要入口，為今日「獵人隊」地鐵站進入紅場的大門。（左頁圖）

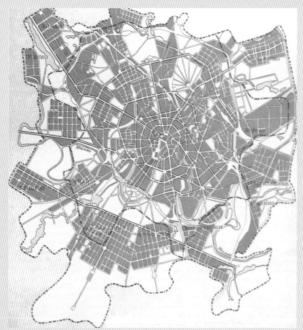

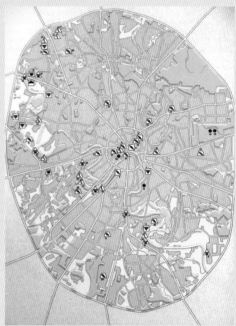

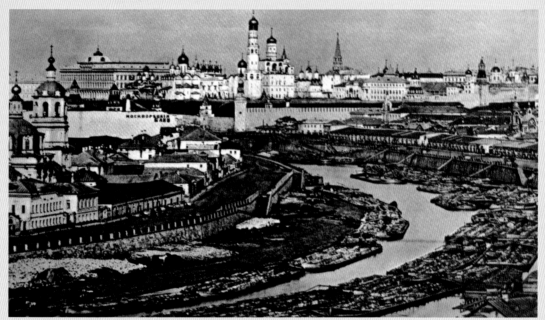

21世紀的莫斯科發展規模概況（左上圖）

黑色的小框代表在考古學家曾在莫斯科掘出上千年古物的地點（右上圖）

19世紀末的莫斯科城（下圖）

莫斯科市政府大樓樓頂正中央的黃金浮雕（右頁圖）

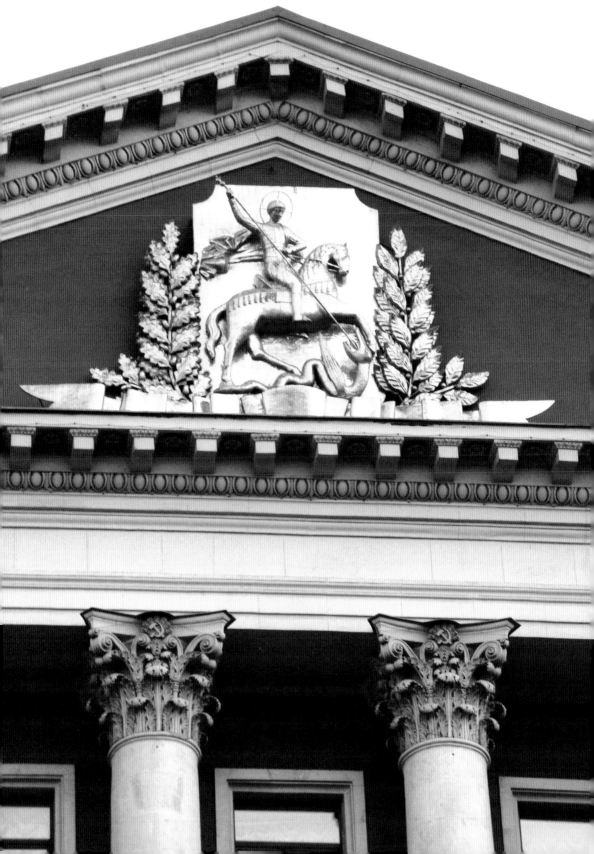

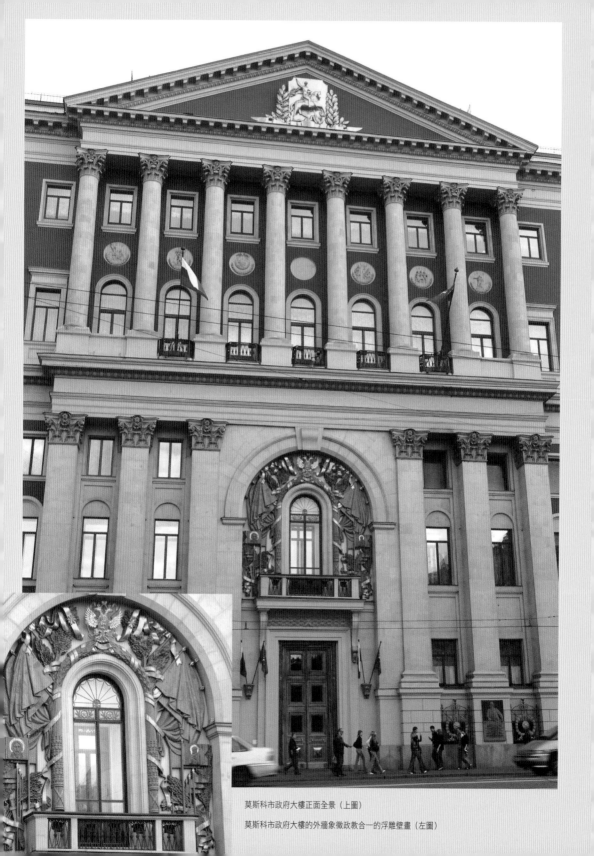

莫斯科市政府大樓正面全景（上圖）

莫斯科市政府大樓的外牆象徵政教合一的浮雕壁畫（左圖）

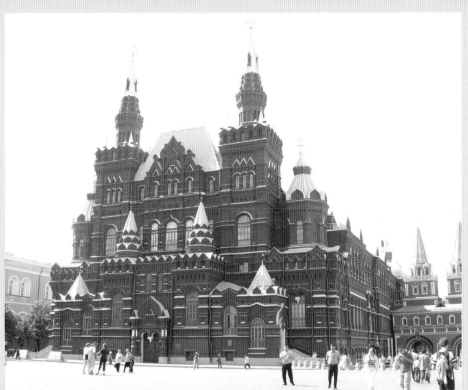

雪地上的國家歷史
博物館（上圖）

國家歷史博物館前
的青銅像是二次大
戰代表俄國接受德
國投降的朱可夫將
軍（下圖）

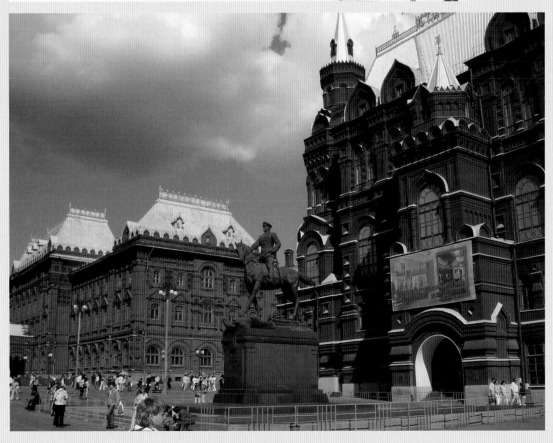

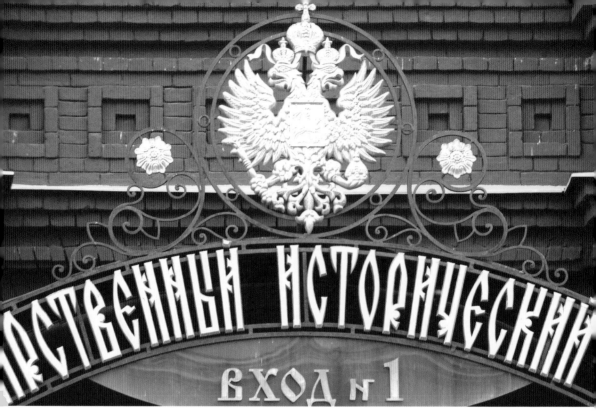

國家歷史博物館入口一號大門（上圖）

莫斯科市區圖書館外牆馬賽克壁畫（下圖）

運，經歷過建立→焚毀→重建→剷平→再重建，從十三世紀開始被蒙古人佔領，十四世紀遭到南方草原蠻荒部落的侵擾，十八世紀遭到拿破崙攻陷，二十世紀莫斯科又遭受內戰與二次世界大戰蹂躪，在戰爭與火災的摧殘下，莫斯科幾次幾乎被夷爲平地，再從滿目瘡痍的廢墟中站起來，然而人民從來沒有向敵軍舉過白旗，俄羅斯人的生命力與信心，對抗酷寒與無情的命運，顯得特別充沛且具有爆發力。

令人望之生畏的全國行政心臟

　　俄羅斯歷代統治者無論英明或是昏庸，在迷戀江山與鞏固權力兩件事之外，都很強調用高規格的標準美化市容，他們都懂得用藝術與宗教來包裝鞏固權力。不論是恐怖伊凡沙皇伊凡四世大舉莫斯科的地下化建設，或是彼得大帝的聖彼得堡歐化整治，以及史達林獨裁時期的大眾運輸系統建設，都將俄羅斯的國際地位推高到史無前例的地位。暴君雖然殘忍，國家成就反而輝煌，就這一點而言，俄羅斯民族幾世紀下來所受的苦似乎有了價值。

莫斯科——新舊合一的綜合奇景

十六世紀伊凡四世自封為「全俄國的沙皇與統治者」，莫斯科開始成為一個擁有十萬居民的行政中心，這個具有護城河、厚牆與各式教堂與行政中心之處，具備了美的形式與堅固功能。這個環型城堡的發展過程由小增大，十六世紀時，它的外圍已有四個環狀包圍的城鎮，第一層是中國城，第二層是白城，第三層是土城，第四層是文官城，這四個環城的形式保留至今，既保護克里姆林宮的安全，也促進了莫斯科的經濟發展。其中以中國城的商業貿易活動最為活躍，有許多大商行、交易所、大銀行、印刷廠與各式教堂與修道院，例如今日位於「俄羅斯飯店」旁的中國城區域，仍是莫斯科的重要古蹟保護區。

當時莫斯科的市容還沒有嚴格的規定，任何有辦法的人皆可自由興建符合個人需求的房舍，因此十八世紀時，來自各地的貴族富商紛紛到莫斯科收購土地，在此定居，他們留下許多設計別緻精巧，令人驚豔的石材別墅，有些豪宅別墅經過兩世紀的歲月保留至今，經過轉手與整修後成，都成為重要的外國使館、時髦的大型商家，增加了莫斯科市容的可看性。

值得一提的是，莫斯科城內無論建築或是雕塑，彼此之間的協調性都用高標準來要求，從來沒有唐突錯亂的組合。今日莫斯科市容，是一九三六年史達林執政後大舉整頓的成果，尤其在紅場附近，更是集全國經濟力量於每一寸土地、盡心維護的成果。一九一七年後，成為一個中央監控嚴密的行政體系，關於土地的規劃無論是建造或是變更，必須經由黨與國家層層的監督控制。

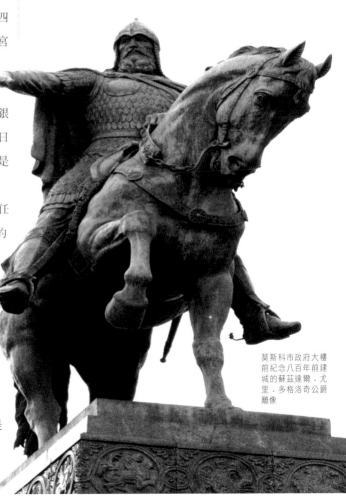

莫斯科市政府大樓前紀念八百年前建城的蘇茲達爾．尤里．多格洛奇公爵雕像

保存著歲月侵蝕痕跡的古蹟柱飾（上圖）

莫斯科劇場大街上的高級民宅外觀（左頁圖）

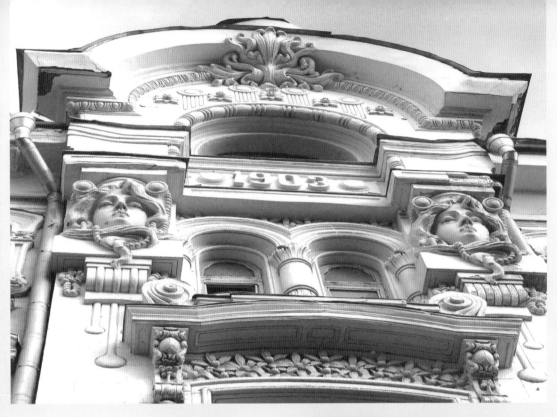

建造於1903年的莫斯科高級民宅典雅富麗的浮雕（左頁上圖）

巴洛克式的高級民宅距今已有一百多年的歷史（左頁下圖）

建於18世紀的沙皇村宮殿（上圖）

新興的莫斯科市高級住宅區（下圖）

小劇場前拉小提琴的街頭表演藝人（左上圖）

舊音樂廳今日改裝成的高級商店大門（右上圖）

建於18世紀的特列基雅通道今天為通往高級名店街的入口（下圖）

位於莫斯科市中心的小劇場入口，劇場大門設計風格古典卻也有新意。（左頁圖）

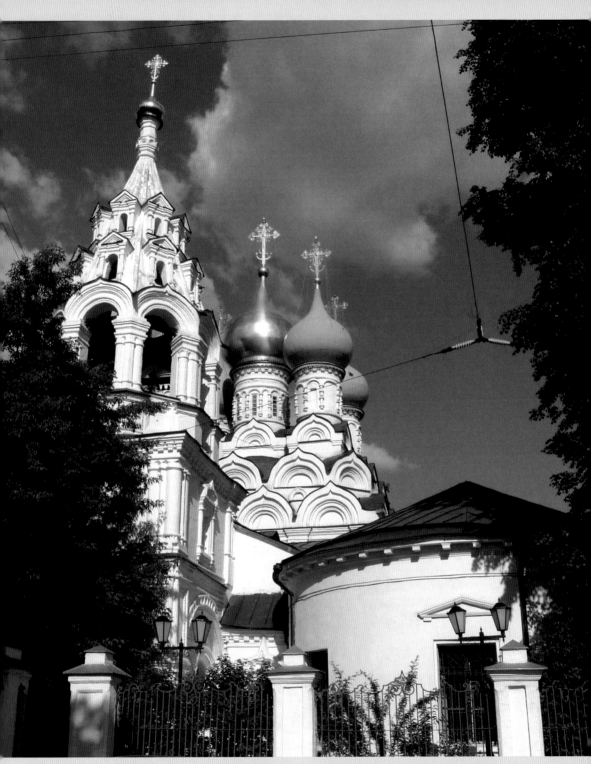

位於特列基雅畫廊附近的聖尼古拉教堂

莫斯科市中心的商業購物中心

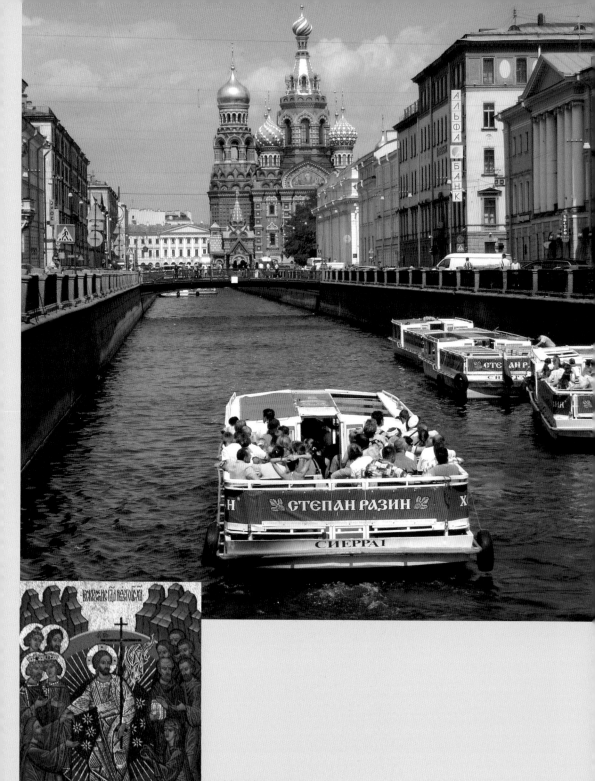

浴血復活教堂前一景（上圖）

復活城門上的馬賽克聖像畫（左圖）

浴血復活大教堂內的巨型挑高壁畫（右頁圖）

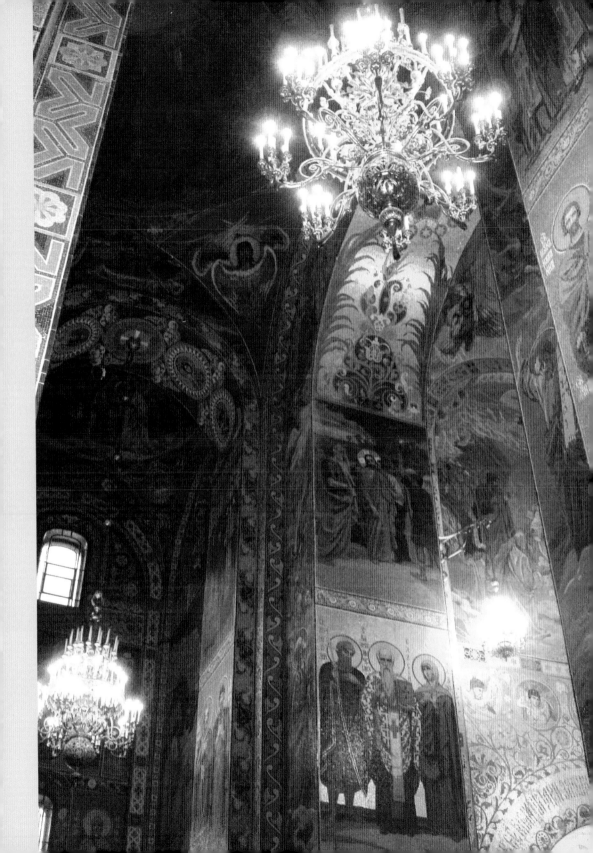

第二節　最早、最完美的公共藝術 ——克里姆林宮

　　就建築的形式，克里姆林宮具備了極美的外觀形式與多種實用功能，除了行政辦公之外，兼具教育展示與市民休閒的用途，並具備了「凝聚全國群眾向心力」的功能，因此左看右看，談到莫斯科的公共藝術，都不該遺漏雄偉美麗的克里姆林宮。

　　克里姆林宮是從一片濃密的森林中，開展出一個全國的行政中心——宮殿的建成軌跡，從木頭的矮牆矮房到石磚建築，至今歷時八百五十年之久，由於歷代沙皇均在此登基繼承統治權，上任後又繼續翻修城堡，因此克里姆林宮在某種程度上，符合了公共藝術裡的「集體創作」的概念。

　　克里姆林宮是一個歷史的建築群體，高十九公尺，綿延二點二三公里的磚紅色城牆，加上二十個塔樓、大鐘樓、三座教堂、軍械庫、教堂廣場、宮殿、大宅院與炮塔的集合樣式，成為加盟蘇聯共和國首都的行政中心模型範本。克里姆林宮裡的教堂設計，雖不能說是全國最美麗的，卻毫無疑問是全國最奢華精緻的。雖然歷經幾次戰火摧殘，但是教堂內部五百年以上的古蹟聖像畫，重建修復，得以隨時保存在最佳展示狀態，使得克里姆林宮在行政與觀光點之外，又多了一項歷史文化教育的功能。

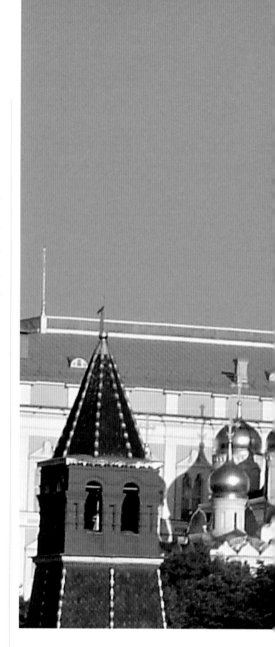

伊凡鐘塔

　　克里姆林宮外牆最高的鐘塔高八十一公尺，塔內有二十一個大鐘，最重的鐘達七十一噸。這座鐘塔始建於一五〇八年，曾經是戰略性的瞭望塔，視野遼遠。塔上的看守者如發現敵人入侵，可立即敲響塔內的大鐘，

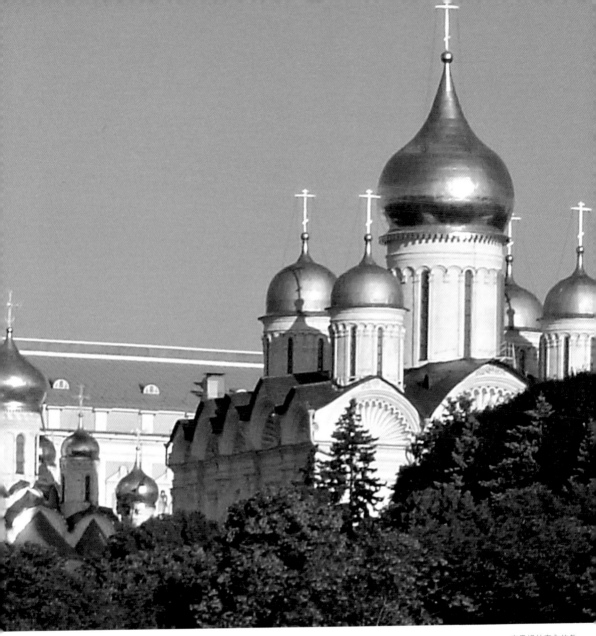

克里姆林宮內的教
堂象徵政教合一的
歷史國情

讓城裡的軍民迅速備戰。

　　克里姆林宮至今沒有全部對外開放，整體
而言，每星期四博物館與教堂區都可入內參
觀，每日都有導覽人員與成批的武裝警衛監
督參觀者的秩序。

克里姆林宮內的教堂

　　早期公共藝術的概念，建築在「展示給大
眾，藉此鞏固統治者王權與地上神權」的價
值上，舊俄國社會政教合一（東政教神權與
沙皇王權），歷史上幾次宗教革命都因為沙皇
鎮壓而無疾而終，就另一個角度來看，保守

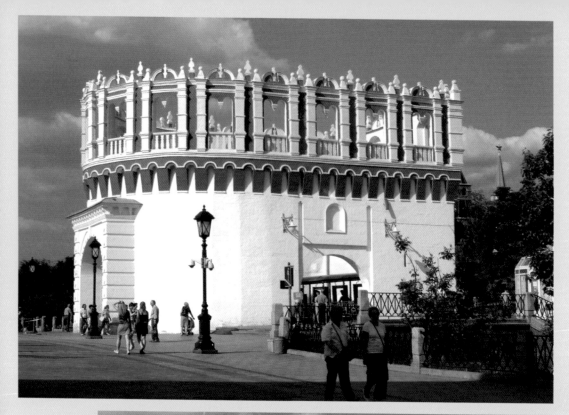

遊客進入克里姆林
宮必經的收票塔樓
（上圖）

克里姆林宮城牆內
就是俄羅斯總統府
辦公室（下圖）

今日總統坐鎮的克
里姆林宮夜景（右
頁上圖）

莫斯科河畔的總統
府克里姆林宮（右
頁下圖）

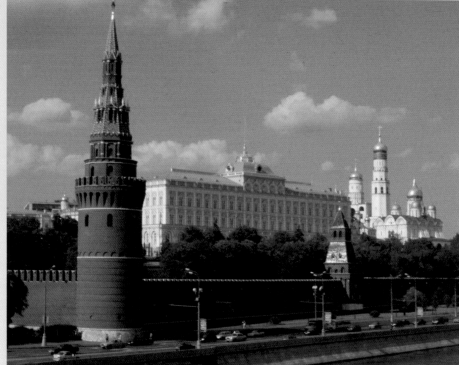

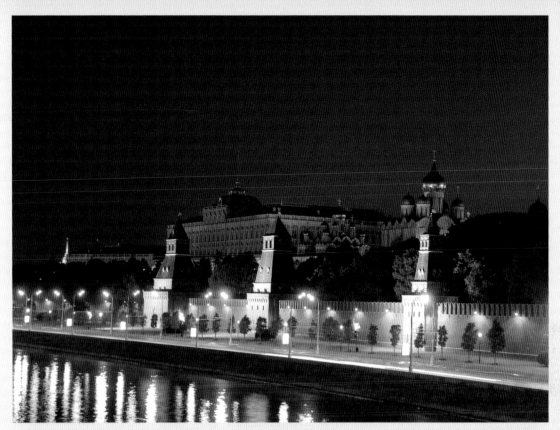

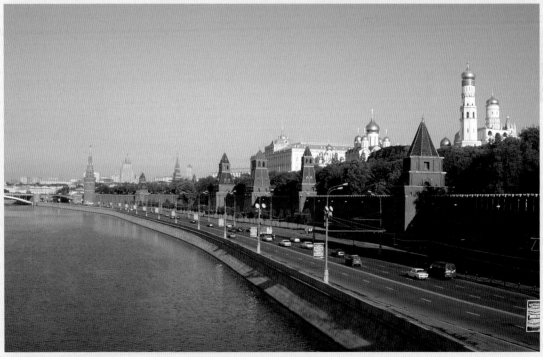

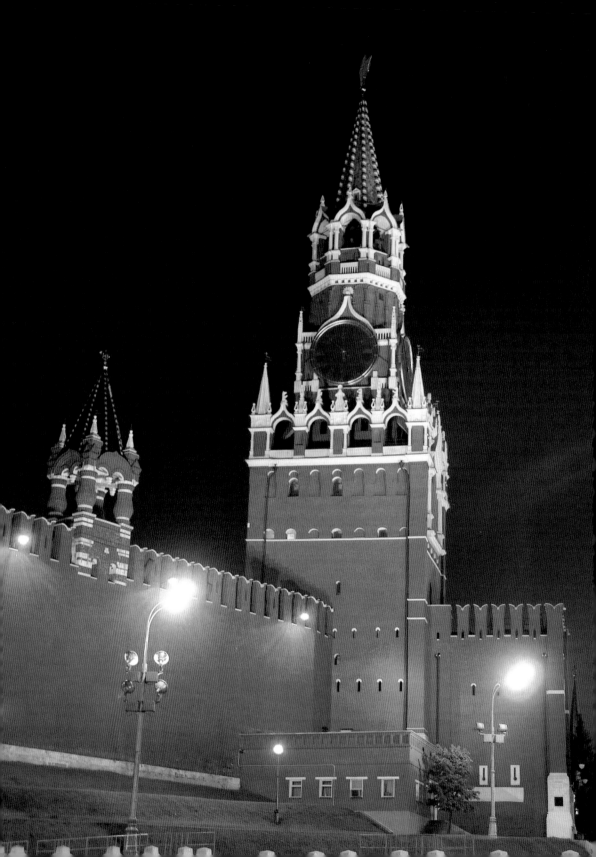

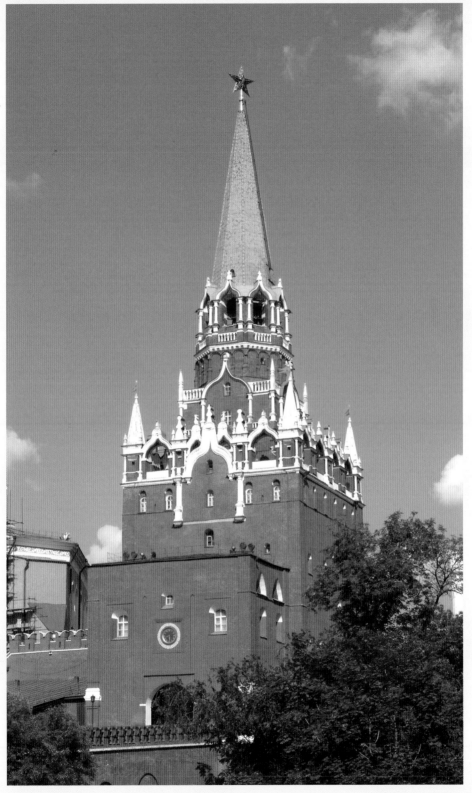

克里姆林宮入口的
三一鐘塔

克里姆林宮外牆的
伊凡鐘塔（左頁圖）

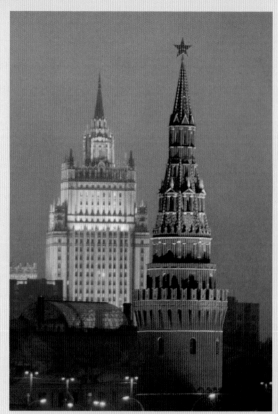

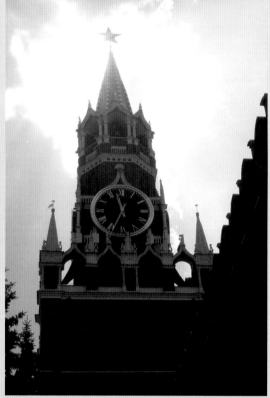

傍晚的克里姆林宮
鐘塔與背後史達林
時期建築相映生輝
（左上圖）

克里姆林宮最高的
鐘塔——伊凡鐘塔
（右上圖）

報喜教堂的拱門繪
著東正教的耶穌基
督與天使（下圖）

克里姆林宮內部的
教堂區（上圖）

克里姆林宮內的聖
母鐘塔教堂頂部具
象徵涵義的十字
架，也具有美麗的
裝飾功能。（下圖）

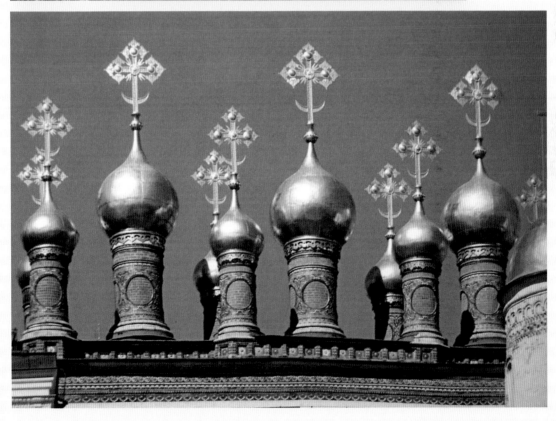

的東正教文化也促使沙皇權限明目張膽的膨脹開來。

聖母升天大教堂、家族聚會用的報喜教堂、伊凡鐘樓等教堂群體，乃是依照五世紀到十五世紀歐洲義大利半島所流行的拜占庭藝術風格，其流傳的地區包括了巴爾幹半島、俄羅斯等地，（十五世紀以前，俄羅斯在宗教上屬於東羅馬帝國的屬地，東羅馬帝國又稱拜占庭帝國，故其藝術風格又稱為拜占庭藝術）。拜占庭藝術表現上以聖經內容、基督生前的神蹟為主，富裝飾、抒情、象徵等特質。而各地的教堂成為其藝術家表現的主要場所，教堂內的裝飾強調神性威嚴，並非七情六慾的人性表現，而裝飾壁畫浮雕人物細瘦骨感，則與基督教教義裡的禁慾主義思想有關。教堂內部佈滿金碧輝煌的嵌瓷壁畫、聖像畫，進入其中彷彿陷入了「非人世間」的另一個世界；拜占庭式建築的另一項特色是強調「圓頂」。其實無論東西方建築，均有以圓頂代表天或天堂之實例，例如建於一一八年的羅馬萬神殿，圓頂式建築在羅馬以東普遍的流傳開來。圓頂除了象徵「天空」之外，尚有「天堂」之意，圓頂一般架於四方形或八角形建築物之上，用基數 5、7、9 為圓頂數量的教堂形式。

教堂廣場

宮內的教堂廣場，一般是沙皇用來接見外國使節，舉行加冕或宗教節日的地方，凡是在此地舉行的慶祝儀式，無不盛大華美，宗教隊伍一般從聖母升天大教堂出發，然後在此地舉行歌唱，祈禱與遊行儀式。

紅場——政治與休閒多功能的美麗廣場

克里姆林宮外牆與亞歷山大佛斯基花園，形成總統府外圍環型步道區，相較於城牆內戒備森嚴的氣氛，近年紅場舉辦了幾場大型國際巨星演唱會，例如披頭四的保羅麥卡尼與聲樂家帕華洛帝的獻聲，週末、假日的樂隊社團表演，開放街頭藝術家進駐，使得近年這個廣場形象與蘇聯時期內戰血腥鎮壓的記憶有天壤之別，若說「廣場」是一種公共藝術空間的形式，那麼廣場與人群的互動關係，才是硬體背後的真正價值。空無一人的「廣場」，充其量只能當作空地來看，而一個好用、適用、被愛用的公共空間，應該具備什麼元素？主體與周邊實用性配合應該是設計規劃上的重點。任何一個公共藝術品落成之後，與當地人群的互動關係，我想應該是延續公共藝術生命的關鍵！

別名「美麗的廣場」的紅場，是全俄羅斯最著名的廣場，由於左邊是克里姆林宮，右邊是谷姆國家百貨公司，因此這裡集合了中央與民間，政治與商業雙重色彩，紅場面積南北長六九五公尺，東西寬一三〇公尺，總面積九萬平方公尺，地面上鋪著灰色方磚，南面是色彩繽紛造型奇特的聖瓦西里大教堂，由九座塔樓組成，於一五六一年完成，

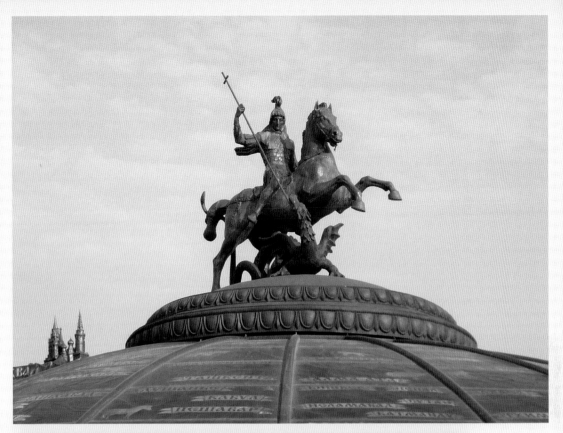

亞歷山大佛斯基花
園地下商街的散熱
口也以雕塑來點綴
（上圖）

亞歷山大佛斯基花
園的廣場上跳土風
舞的長者（下圖）

紅場外圍亞歷山大佛斯基園噴泉的地下道出口（上圖）

聖瓦西里大教堂前紀念十九世紀農民革命青銅雕塑（下圖）

入夜後的聖瓦西里大教堂（右頁圖）

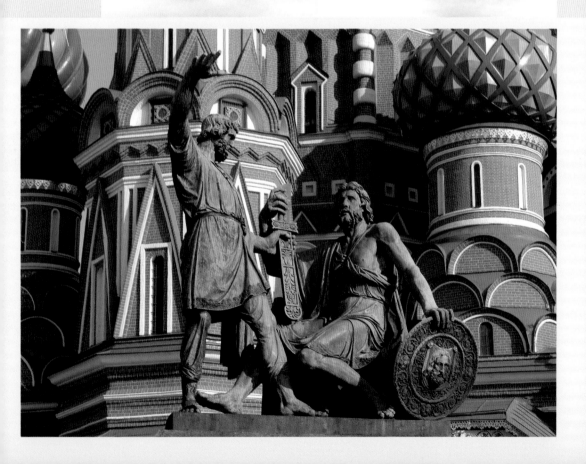

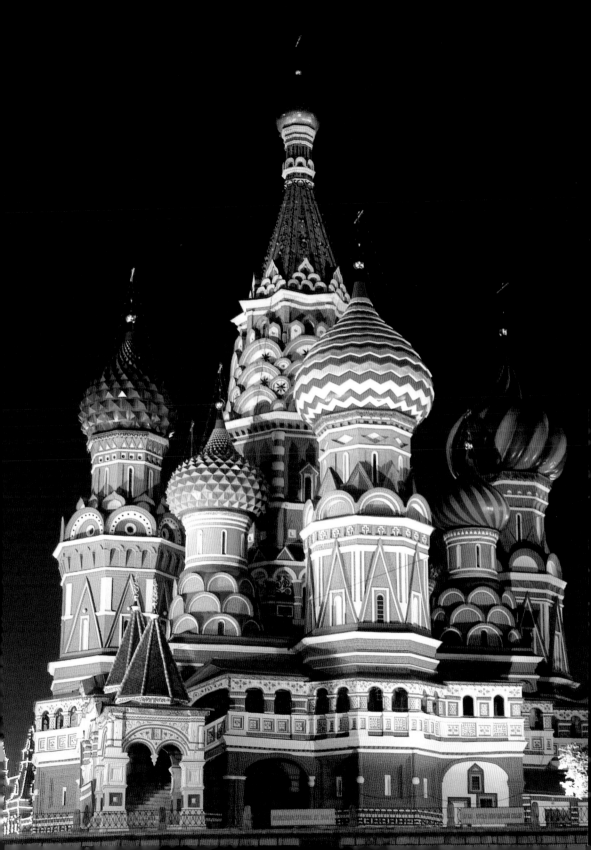

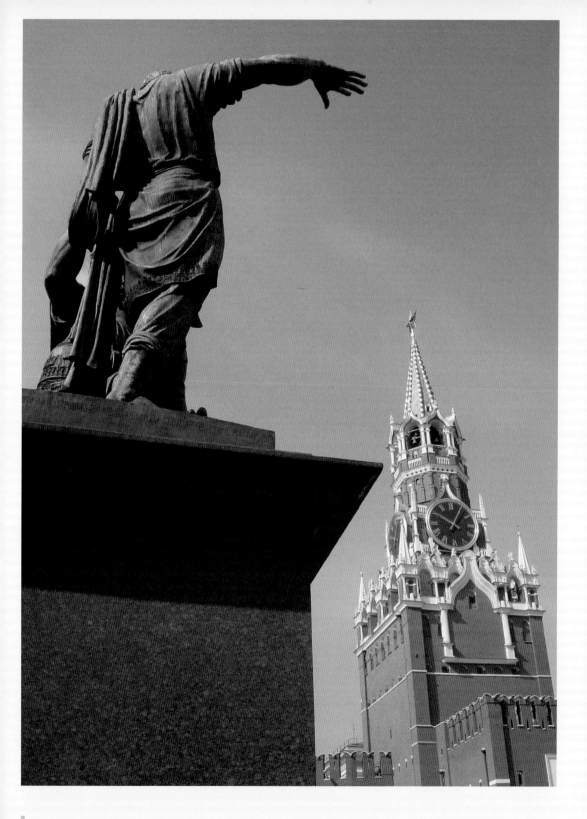

是爲了紀念沙皇伊凡四世調動大軍，進攻喀山汗國勝利所建造的教堂。

列寧墓

一九二四年初，列寧在莫斯科郊區的高爾克村逝世。當地村民頂著零下三十度酷寒，排著長隊爲這位無產階級領袖送行。列寧遺體運到莫斯科後，安放在工會大廈圓柱大廳，莫斯科群眾和全國各地的勞動人民絡繹不絕地前去向列寧告別。爲了讓全世界無產階級能夠長期瞻仰無產階級領袖的遺容，政府決定長期保存列寧遺體，在莫斯科的紅場修建了列寧墓，從此列寧墓成了象徵蘇聯歷史最神聖的地方。

長眠於紅場地下，被長期注射保存的列寧屍體，形成了金剛不壞之身，甚至隨著逝世時間越久，據說還長出了毛髮與新的皮膚，令人爲之驚嘆！一九八九年蘇聯解體前夕，就有人提議將列寧從墓中遷出進行土葬，理由是，列寧生前就希望死後與母親同葬在彼得堡的沃爾科夫墓地。主張遷出列寧者，希望通過重新安葬儀式，徹底埋葬蘇聯社會主義。但是就算是遷走了列寧遺體，也移不走他留下的歷史，列寧墓早已成了該領導權力的巨大精神象徵。因此，需要安定的俄羅斯政府不願意因爲列寧遺體問題再次引發社會不安。另一方面，對於科學家來說，列寧遺體已經從偶像變成了科學，列寧墓形成的視覺印象，已成爲集體記憶中不可抹去的一頁。

蘇聯解體後關於列寧將換裝的消息見諸報端，各種猜測和建議紛至沓來。有人主張給列寧穿黃顏色的西服，有人主張給列寧穿運動服，也有人再次提出將列寧土葬。但是來自莫斯科官方的消息很快打消了人們的各種猜測，列寧仍然以原來的形象出現在人們面前，服裝仍然是原來黑色樣式。負責列寧遺體保護的科學家說，根據現在的方法，遺體至少還可以保存一百年！

谷姆百貨公司

紅場上另一個耀眼的角色，是最大的國家百貨公司——谷姆百貨（GUM），建於十九世紀、樓高三層的谷姆百貨公司有一千家商店，地下及二樓販售各類貨品，三樓是辦公室及貨倉，集合俄羅斯傳統屋簷木雕裝飾手法的谷姆百貨，曾被視爲全市區登峰造極的建築作品。一九三〇年代，根據蘇聯人民委員會的命令，以「自由市場經濟違反馬克思主義」爲由，一度改制爲中央人民印刷廠，在當時被毀壞的眾多教堂與建築中，谷姆百貨建築體沒有受到破壞，爲不幸中的大幸。

今日的紅場保留了上一個世紀共產主義的記憶，也有違背社會主義的資本主義市場經濟活動。這裡顯露出當今人民，普遍期望生活富足，卻又無法脫離過去的歷史包袱的景況。紅場上的一草一木，毫不保留的坦率透露出今日俄羅斯社會所面臨的難題。

聖瓦西里大教堂前的青銅像遙望著伊凡鐘塔（左頁圖）

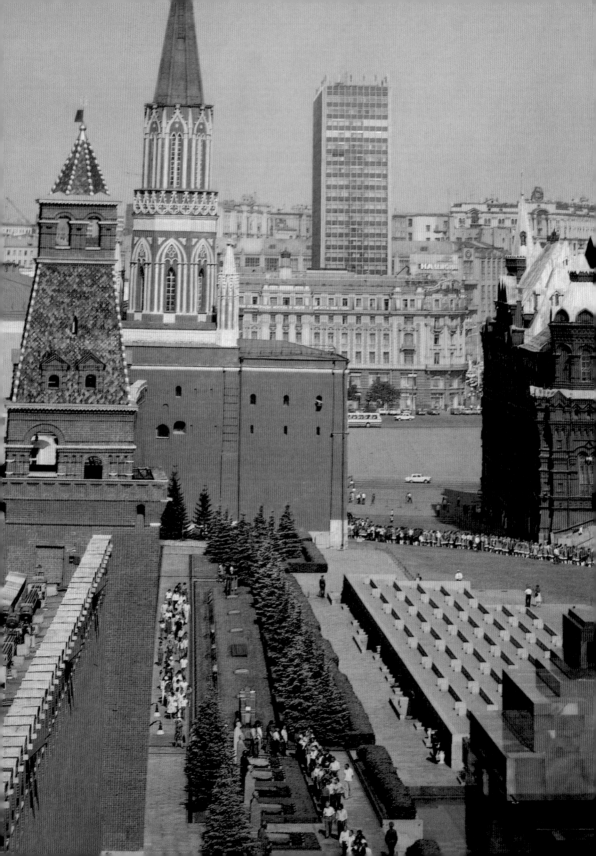

紅場外紀念二次大戰勝利永恆之火的守護衛兵（上圖）

1985年紀念勝利四十週年的紅場大閱兵（下圖）

紅場上成千上萬等候參觀列寧幕的市民（左頁圖）

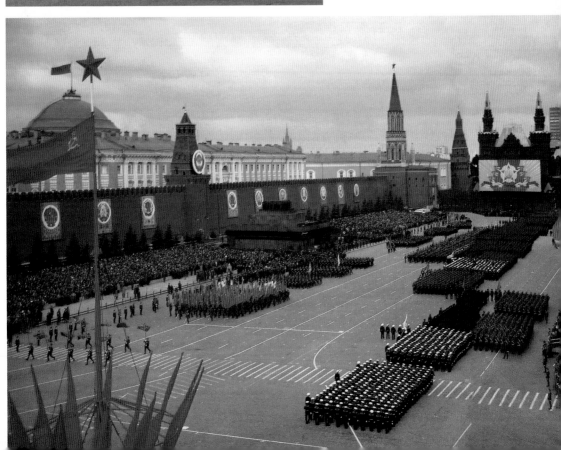

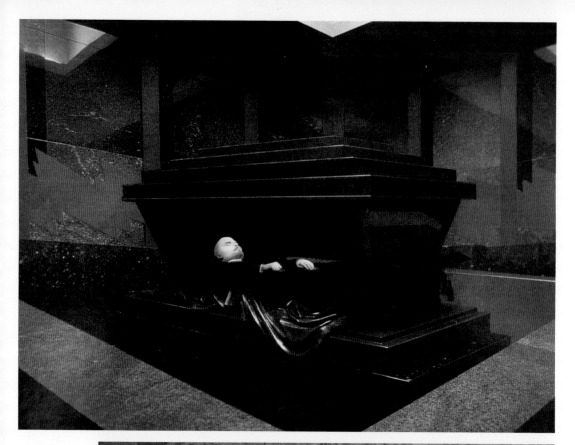

棺木中的列寧屍體
保持不腐化的狀態
（上圖）

17世紀遺留下的圓
牆，是於紅場前宣
讀沙皇諭令及執行
死刑的地方。（下
圖）

紅場上的列寧墓
（右頁圖）

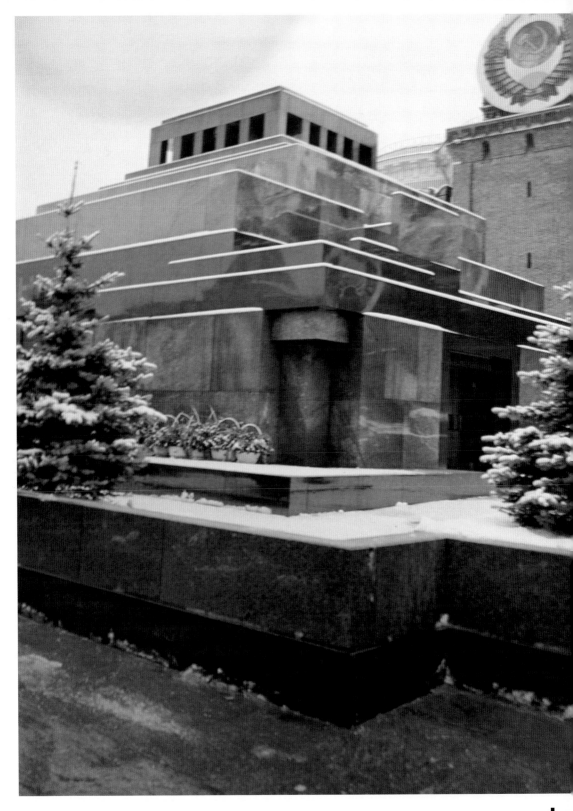

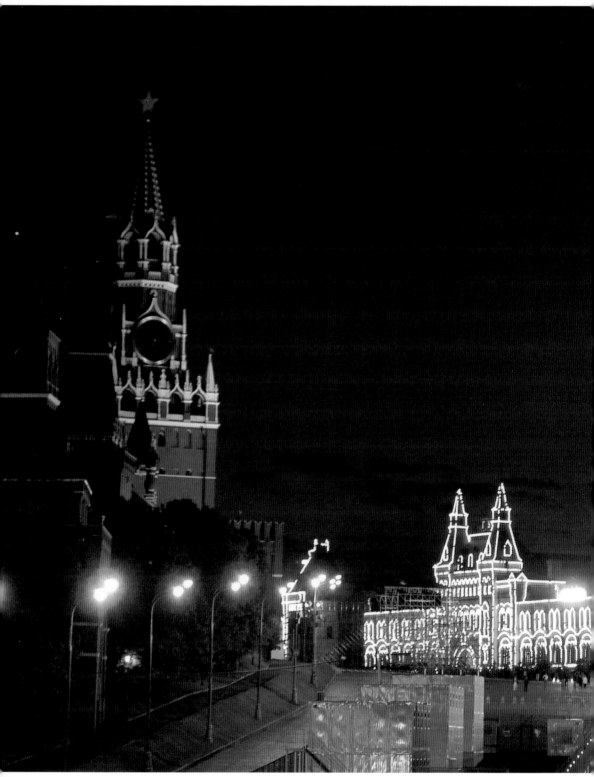

深夜華麗壯觀的紅場、谷姆百貨公司與克里姆林宮城牆

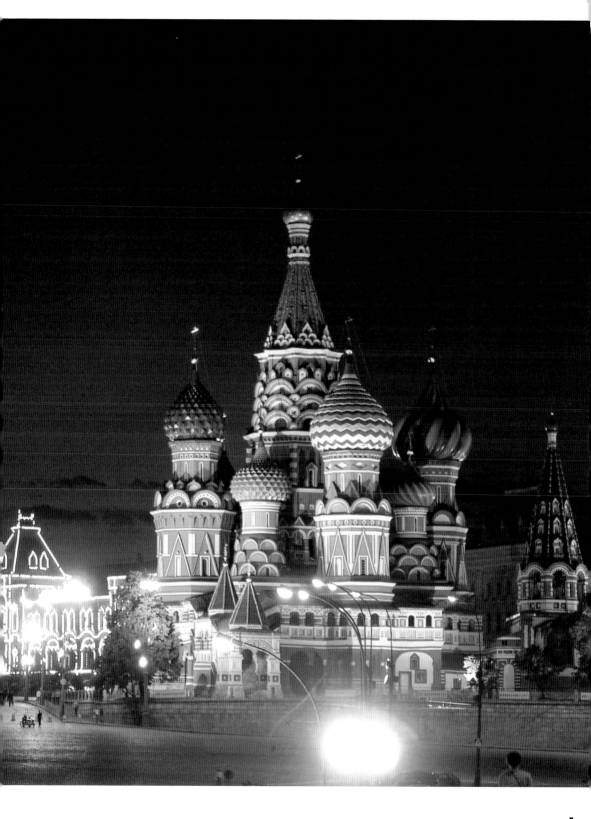

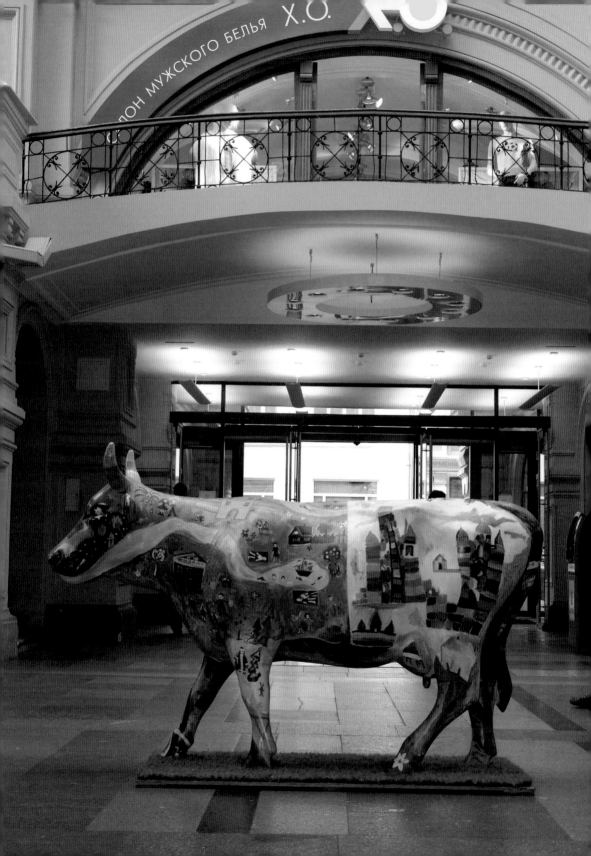

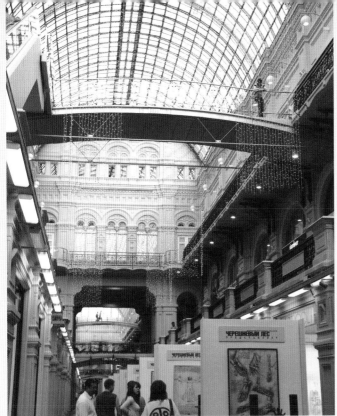

谷姆百貨公司內部的挑高天窗設計（上圖）

紅場旁的行政大樓（下圖）

谷姆百貨裡步道中庭的彩繪乳牛（左頁圖）

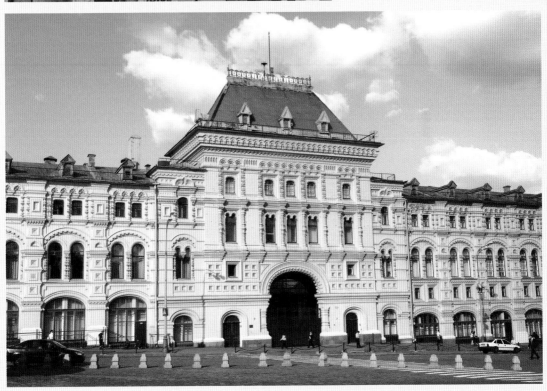

第三章

蘇聯時期：極權恐怖統治

進入蘇聯時期後的俄羅斯，舉凡壁畫、雕塑、碑坊與建築，均以政黨意識型態為依歸，即連有

號召信息，其政治與藝術間的齟齬，在寫實主義的訴求中隨處可見。

「地下宮殿」之稱的莫斯科地鐵系統，也在堂皇殊麗的氣派設計裡，嵌入對民族與階級意識的

第一節　莫斯科地鐵──
華麗的地下宮殿

都市發展與交通建設互為因果，都市人口愈密集，交通需求也愈大。如何在問題發生之前，在地質、天災、經濟、治安方面，作通盤綜合的考量，是考驗決策者能力與執行力的重要指標。完整的都會運輸系統賦予都市加倍的活力，例如紐約或巴黎；而失敗欠缺維護的運輸系統，將則是拖垮一個市政形象的罪魁，近年來恐怖分子常以地下鐵為犯罪目標，使得全世界大都市的大眾運輸監控系統備受考驗。

地上與地下雙軌系統下的宮殿美學

世界上最早的地鐵，於一八六三年在英國倫敦誕生，而排名第二順位通車的紐約地下鐵，以高密度的車站聞名全球，這些以簡潔現代風貌出現的地鐵系統，在國防與藝術裝飾風格上，卻比不過暴君史達林興建的莫斯

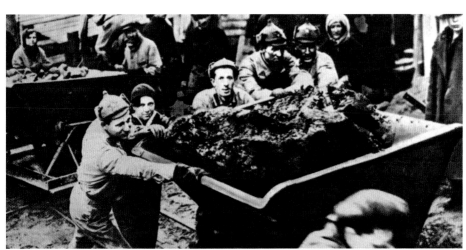

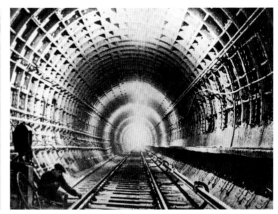

1940年興建地鐵的砂石搬運工人（左圖）

1930年代地鐵內部的施工情況（左下圖）

1940年代持續施工中地下鐵（右下圖）

高達百公尺的太空征服者紀念廣場於1981年揭幕（左頁圖）

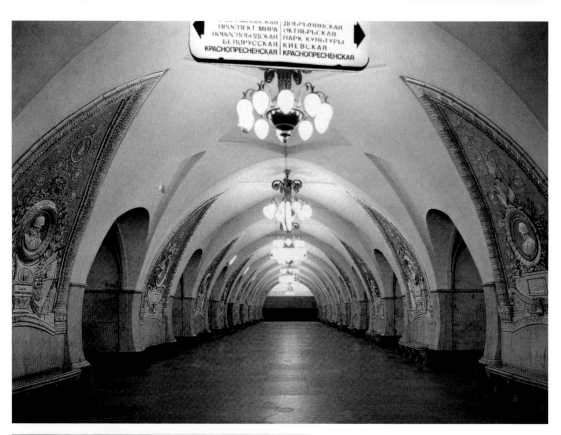

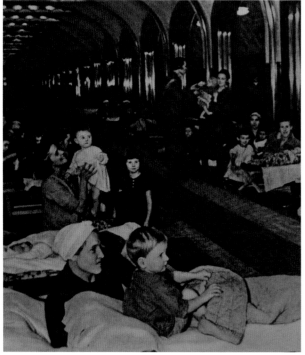

科環線地鐵，留給人的印象深刻！

　　世界上最傑出的大眾運輸系統——莫斯科環線地鐵，從一九三五年通車至今，七十年中一直維持多項世界之最：一、世界最快的速度、最大的運輸量；二、最大的戰時防空洞功能；三、最華麗的地下建設。這幾項無可取代的成就，在最艱困的革命與二次大戰時期完成，使莫斯科成為名副其實地上與地下的雙軌城市。

　　一九○一年以沙皇為中心的莫斯科當局，就已經考慮興建捷運系統來解決龐大的交通運輸需求，當時莫斯科居民已逾四百萬人。但由於資本主義社會意識型態的爭議，都市捷運系統遲至一九三○年代，最高權勢的共

黨總書記史達林的一聲令下，才在最短期間內建造提供「無產階級快速通勤服務的高品質捷運系統」。當時的蘇聯與資本主義社會壁壘分明，無財力也缺乏技術，然而在戰鬥的共產主義狂熱下，俄羅斯人民終究完成了獨樹一格的捷運建築工程，並且在一九六〇年時，就有每天三百萬人次的運輸量。一九八〇年代，相較於紐約地鐵行駛速度每小時三十五公里，倫敦地鐵每小時三十二公里，莫斯科的每小時四十公里，是全世界最快速的地鐵。

再說，二次大戰時，俄國運輸系統面臨嚴酷的考驗，大眾運輸所承載的救國意義就更為重大，戰爭時期地上交通全毀或是被敵人封鎖時，中央可以立即封閉平日的地上出口，開啟祕密通道，持續地面下運輸品質，若只以俄羅斯的土地從東歐延伸到太平洋岸，從北極海到中國邊境，佔據世界面積六分之一的區域，這片廣大土地上的鐵路交通，連結到其他加盟蘇聯共和國的首都，如烏克蘭、捷克……，作為連結城外鐵路與市區交通的橋樑、地鐵當然不能獨立於系統之外而單獨存在，莫斯科市區九個大型火車站裡，可乘坐地鐵直達的就有七個，其中「共

共青團地鐵站內部的金屬國徽裝飾（下圖）

1950年揭幕的特剛斯基地鐵站以革命節慶煙火作為創意主題（左頁上圖）

運輸與抗戰時防空洞雙功能的地下鐵（左頁下圖）

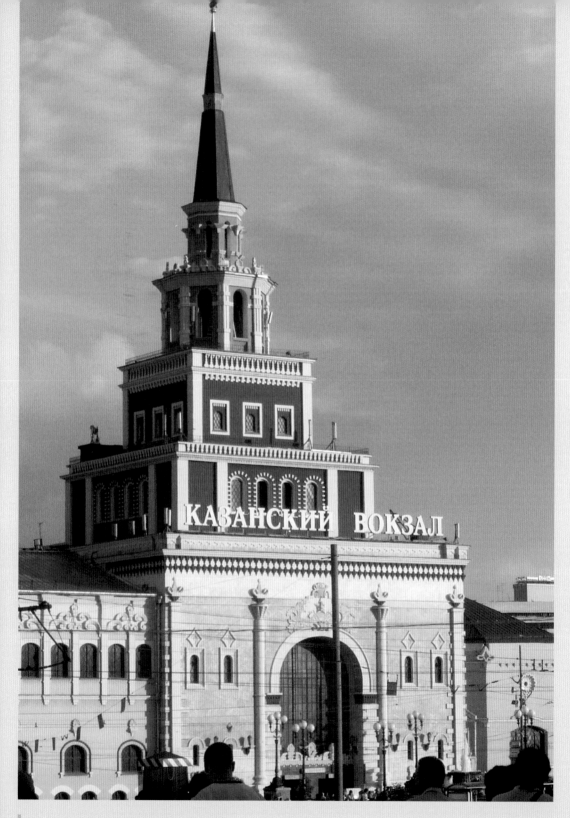

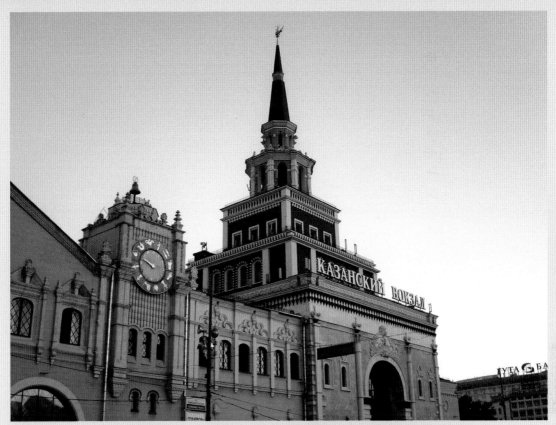

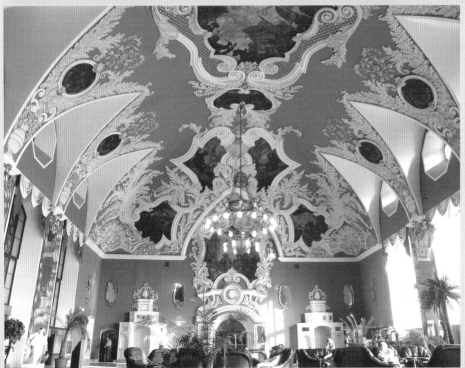

喀山火車站旁金色
藍色的洋星座大鐘
很具特色（上圖）

莫斯科喀山火車站
的貴賓等候室（下
圖）

喀山火車站採取哥
德式層層向上集中
的造型建築（左頁
圖）

連接數種運輸路線
的線路與航空售票
系統的亞羅斯拉夫
火車站

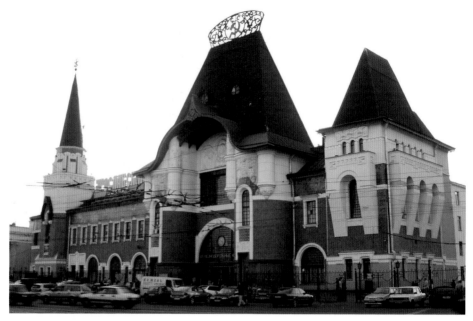

亞羅斯拉夫火車站
從鄉村小屋引發建
築靈感

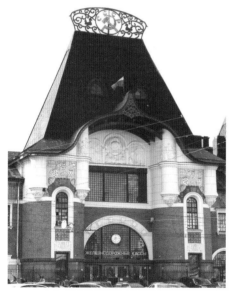

關鍵,就這一點,莫斯科捷運先進的通風系統,每小時將通道內空氣全部四次更新;此數據乃成為日後西方捷運系統地下建築空調設備的準則。唯一顯得缺憾的是,來往班車頻繁,明顯造成噪音過大,長時間搭乘地鐵的乘客常因噪音過大而導致精神壓力。儘管如此,至今莫斯科捷運仍是當地居民最重要的交通工具,每年輸運旅客近三十億人次,是世界最大客運量的捷運系統。兩千年時,莫斯科捷運已正式營運了六十五年。

莫斯科地鐵因恐怖份子與激進的光頭黨問題頻傳,通常一有狀況,中央立即封鎖車站與停駛班車。基本上莫斯科地鐵無論售票系統與出口監督,均以傳統的人力管理與密集的警察監督,使其地下安全並無大礙,至於市區的人潮出口處常見的扒手,則是屢見不鮮的麻煩。

莫斯科地鐵在捷運發展史上並非最具歷史

「青團」站又稱為「三個火車站」,因為它可從地下直聯地上的列寧格勒火車站、亞羅斯拉夫火車站與喀山火車站。

天災人禍始終是啃蝕公共建設的最大禍首,縝密的測量與規劃則是成敗關鍵,就深入地下的運輸建設而言,通風與噪音問題是

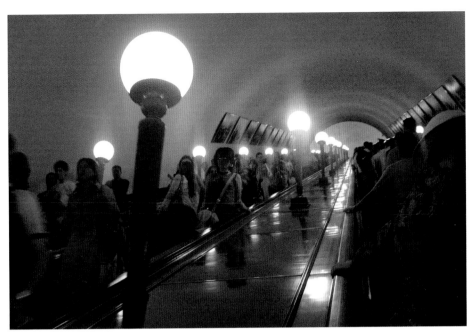

噪音與通風與治安問題是影響通車品質的關鍵

性，但堪稱世上最為壯闊華麗的捷運車站。月台與候車廳裝飾著來自西伯利亞、高加索、烏拉山，以及前蘇聯境內的多種大理石、貴重金屬、稀有木材、水晶所建構的雕龍畫棟，以及無法計算的壁畫、馬賽克鑲嵌藝術、浮雕與塑像，在在吸引人們的注目，而贏得「地下宮殿」的美譽。

數十座宮殿式捷運車站，其建築裝飾舉世無匹；興建第一條捷運的十三座車站即鋪設七萬平方公尺的大理石，較之沙皇時代五十年間的用量還多，最常用以裝飾的粗紋粉紅大理石採自貝加爾湖，已存在二十億年；妝點文化公園及亞歷山大佛斯基車站的珊瑚及貝類化石亦有一點五億年的歷史。

環線地鐵

在十條不同方向的地鐵路線上，以咖啡色環線地鐵上的車站建設最富特色，其中「基

輔站」以深色調的馬賽克拼成近代的革命之歌，「共青團」站下以金色的馬賽克拼成大型的紅星與鐮刀圖形，「特剛斯基」站以藍白相間的水泥與大理石製作成美麗的三軍烈士浮雕，「革命廣場」內部以青銅塑成一個個蓄勢待發的革命青年……，這些華麗具有政治宣傳意義的地鐵內部裝飾，使得莫斯科的國際形象，大大與西方資本主義社會的公共藝術不同，在俄羅斯文化裡，國家意識是高於一切個人意志的。

莫斯科捷運系統成為社會主義公共服務的原型，象徵著史達林時代絕對權威。楊子葆博士在他的著作中，以「權力美學的極致」形容莫斯科捷運；捷運車站裝飾著水晶燈、壁畫、馬賽克藝術、雕像與浮雕，一方面散發權力的高傲，另一方面又謙卑地提供公共服務，衝突中透露出無產階級專政的矛盾。相較於倫敦地鐵擁擠窄小的月台、陳舊斑駁

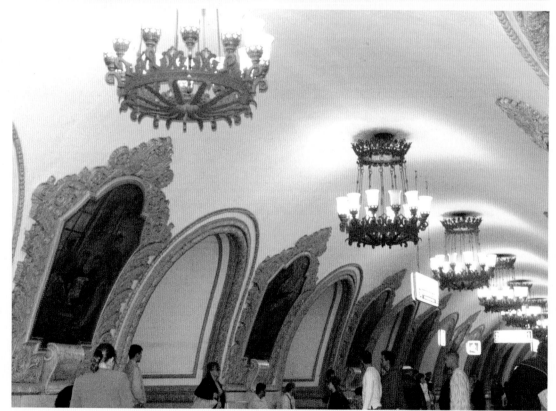

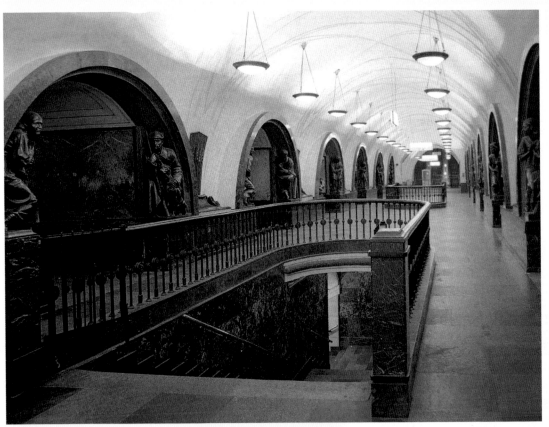

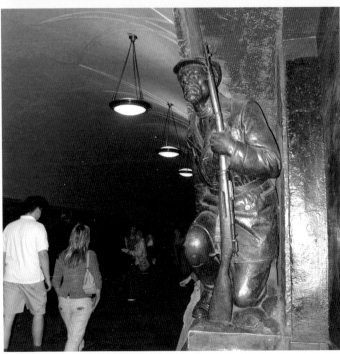

革命廣場地鐵站以青銅塑造出革命青年的肢體語言（上圖）

革命廣場地鐵站內圓拱下的水手、農人、空軍士兵雕像蹲立的姿勢顯得蓄勢待發（左圖）

基輔站內歌誦古俄戰爭勝利題材的馬賽克壁畫（左頁左上圖）

地鐵基輔站裡細緻的馬賽克壁畫描繪列寧演講主題（左頁右上圖）

金碧輝煌的莫斯科環線基輔站一景。（左頁下圖）

的壁面、常因必要維修而停擺的電扶梯、停靠月台與車廂間過大的縫隙；紐約地鐵的髒亂、塗鴉、不安全、到處充斥著無家可歸的流浪漢……；莫斯科地鐵富麗堂皇的裝飾、明亮的照明與通風，在形式與管理上皆勝於西方國家。

第二節 大型雕塑紀念碑——俄羅斯寫實主義內涵

十九世紀俄國寫實主義小說家契訶夫（Anton Pavlovich Chekhov，1860～1904）曾在一封信中寫道：「在俄國，事實過於貧弱，議論過於豐富。」這話深得筆者共鳴，心想雖然契訶夫寫的是兩百年前的俄國社會，為什麼情況卻一樣發生在今日我們的社會呢？我想也許所有病入膏肓的社會，都有些共同的病毒在作亂！俄國如是，台灣如是！或許我們可以從這些經典的寫實主義作品中，觀察出一些蛛絲馬跡，來看台灣藝術生態的盲點。從蘇聯時期公共藝術品中的大型雕塑紀念碑切入，觀察寫實主義的內涵與深度，一方面回憶我腦海中莫斯科市區中最出色的公共藝術雕塑品，一方面討論這樣寫實藝術作品的生成背景。莫斯科大型雕塑紀念碑依主題可分為三類，即：偉人紀念碑、事件紀念碑、意識型態的大型雕塑。

工農兵勞動紀念廣場（右頁圖）

偉人紀念碑

莫斯科市區的紀念碑中，以政治掛帥的「偉人」主題最為常見，最常見的是列寧、史達林雕像，少數是別開生面的藝術家肖像，例如文豪普希金、小說家契訶夫或是高爾基、音樂家柴可夫斯基、思想家馬克思雕像、發明俄文活字印刷的依萬·費德羅雕像，這些世界級的藝術、學術界重量級人物的雕像作品，在市區裡對市民形成一種驕傲的精神象徵，塑像的肢體語言生動、面容塑造簡潔有力，配合著周邊的呼應（例如柴可夫斯基的雕像四周，以五線譜音符線條作為欄杆裝飾），點綴著莫斯科的生活環境，隨時提醒莫斯科人光榮的歷史，使他們有信心走向未來。反觀台灣的「偉人」銅像，姿勢呆板，缺乏靈巧不說，更遑論人物性格，真是千篇一律地無聊！也缺乏藝術性的欣賞價值。

以單一人物為主的肖像紀念碑，往往測驗藝術家拿捏人物性格的能耐，雕塑家必須費盡心血地在人物的表情與動作、服裝與氣質上整體搭配，必須明確的呈現該人物「最值得留下的那一刻」的畫面。而紀念碑旁邊的空間，最好與主角搭配，例如西伯利亞克拉斯納雅小鎮的列寧廣場，左邊是工農兵的形象，右邊是歌誦社會主義之青年，整個廣場的內涵不只呈現了列寧的外在，更完整闡揚了列寧的思想。

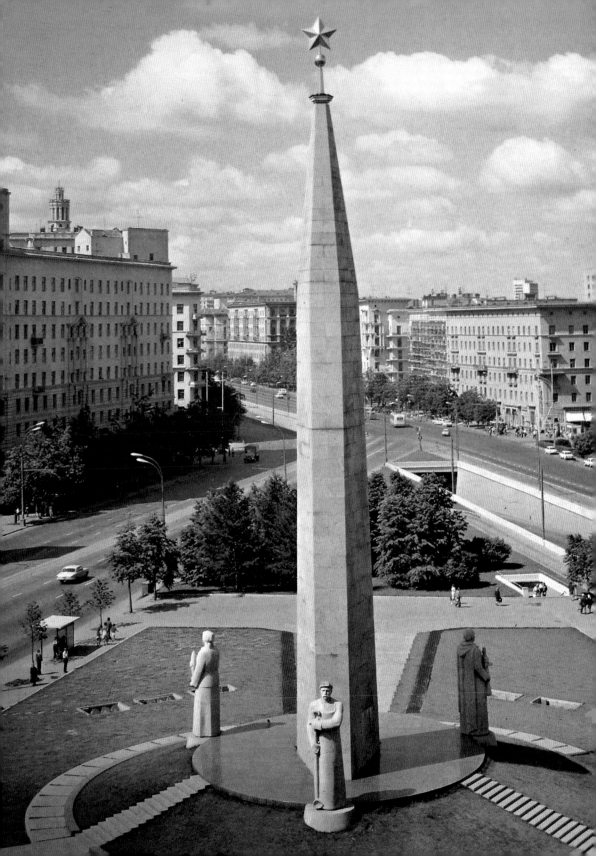

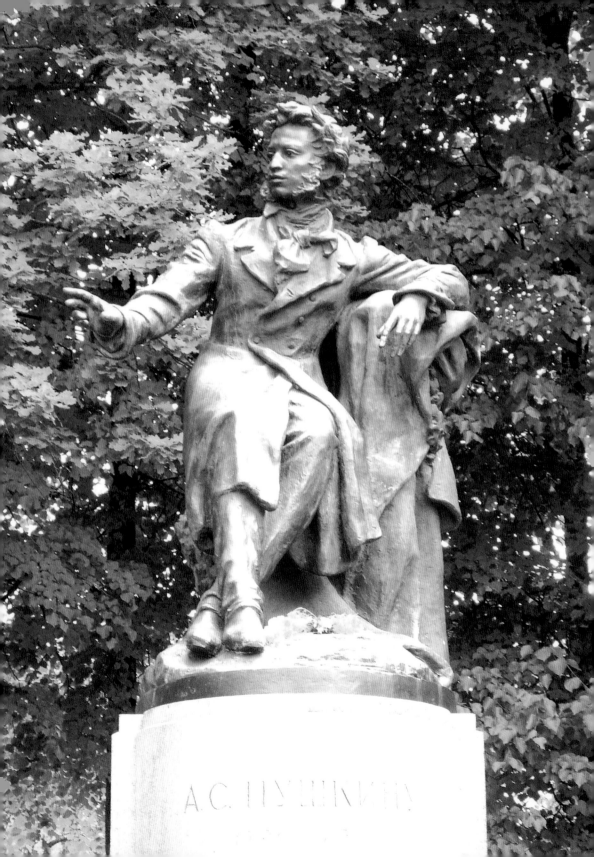

А.С. ПУШКИН

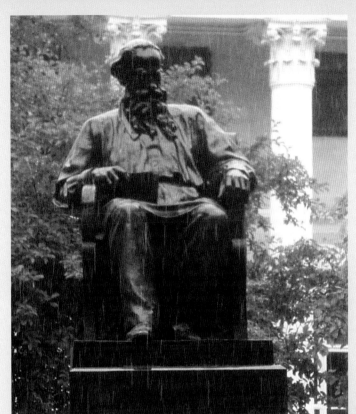

寫作家協會前面托爾斯泰的銅像（上圖）

音樂家柴可夫斯基雕塑廣場（左下圖）

作家高爾基廣場上的雕塑（右下圖）

普希金廣場上的詩人雕像（左頁圖）

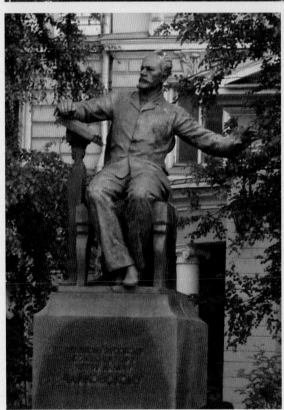

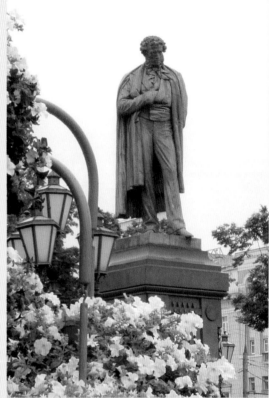

小說家契訶夫廣場與其雕像（左上圖）

文豪普希金廣場與其雕像（右上圖）

莫斯科博物館曉廣場上的哈薩客人雕像（下圖）

民族友誼展覽館入口的列寧雕像（右頁圖）

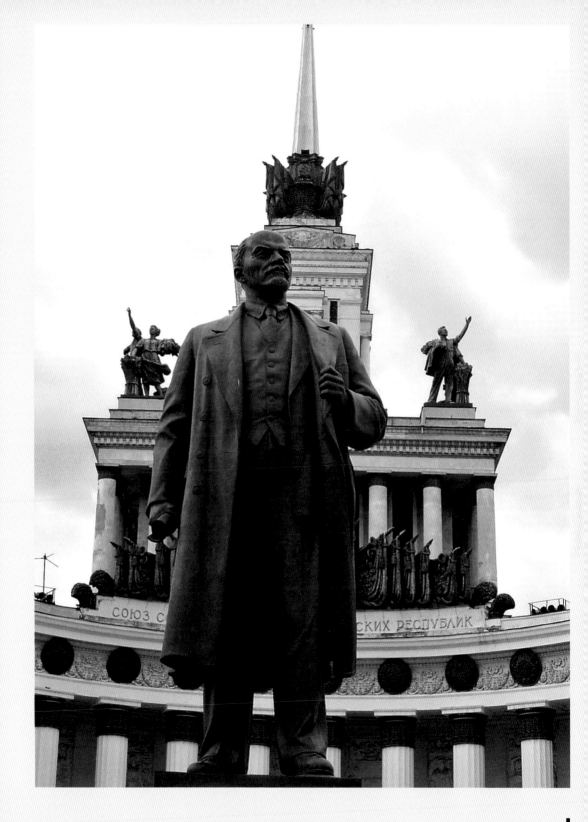

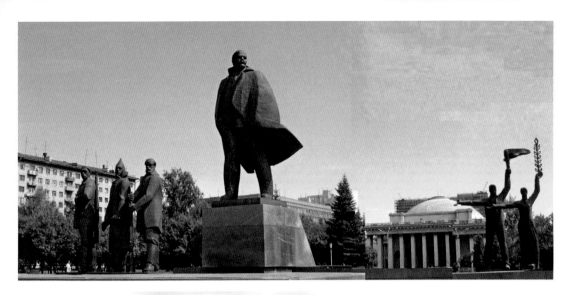

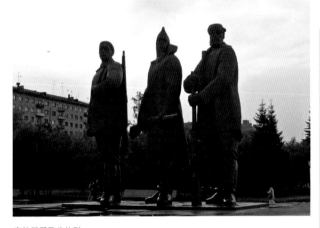

克拉斯那雅省的列
寧廣場（上圖）

工、農、兵三種職
業的形象生動的表
現在列寧廣場的三
尊石雕上面（下圖）

紀念第一位登上宇
宙的蘇俄太空賈
甲林紀念碑（右頁
上圖）

現代的建築配上古
典雕塑語言的裝飾
（右頁下圖）

事件紀念碑

位於莫斯科市區南方「民族友誼展覽館」
旁的〈宇宙登陸紀念碑〉，以一枚直直奔入雲
霄的太空梭造型，紀念始於一九五○年的美
蘇太空競賽。一九六一年蘇聯以「東方一號」
太空人賈甲林成功的衝出大氣層，成為第一
個上太空的人。這個紀念碑預言「地球是人
類的搖籃，而人類不可能一直待在搖籃裡」
的俄國太空先知齊爾考夫斯基（Kanstatin
Chikovski）個人雕像，為廣場上的第一線，
第二層才呈現出紀念碑的太空主題，呈現承

先啟後的知識脈絡，紀念碑的底座以「列寧
領導的科學青年」作為第三層主題，最後以
地面下的太空博物館作為第四層次。

冷戰時期俄國多以「事件」為主題樹立紀
念碑，又以「十月革命」為主題最多，其次
以「二次世界大戰」、「悲壯與傷痕」主題的
大型紀念碑排名第二，六○到七○年代之
中，「捍衛俄國之母」與「工、農、兵」的
形象，如雨後春筍般出現，使得蘇聯的政治
口號與文化形象一直深植人心，直到近幾年
在莫斯科「二次世界大戰紀念六十週年勝利
公園」，從廣場上聳立「吹號角的天使」與
「駿馬上的騎兵」兩位主角後，可以嗅出俄羅
斯政府企圖引領全國走出傷痕情調，迎向下
一個時代的決心。

意識型態的大型雕塑

這裡所提及的意識型態大型雕塑，並不具
備紀念單一事件或是歌誦某位英雄的意義，
而是依照該空間領導人主持的「路線」來設

計美化空間，凝聚民眾精神信仰的象徵物，下面提出兩項作品舉證說明：穆希娜一九三七年的作品〈勞工與集體莊園婦女〉位於高爾基廣場，依照列寧指示的政治路線，發展出歌頌勞動階級強壯飽滿的形象，由於該作品的藝術形象簡潔生動，廣被大眾接納，稱該作品代表早期蘇聯時代的精神象徵是實至名歸的。

捍衛莫斯科的精神象徵

一九六六年由阿甘逢諾夫（A. Agafonov）領導的建築師群，提出設計的大型作品〈拒

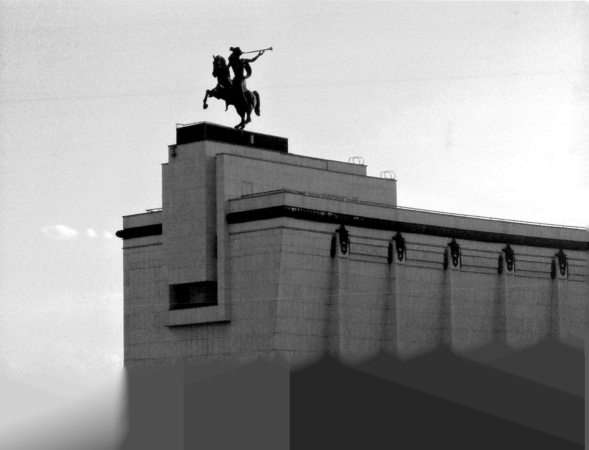

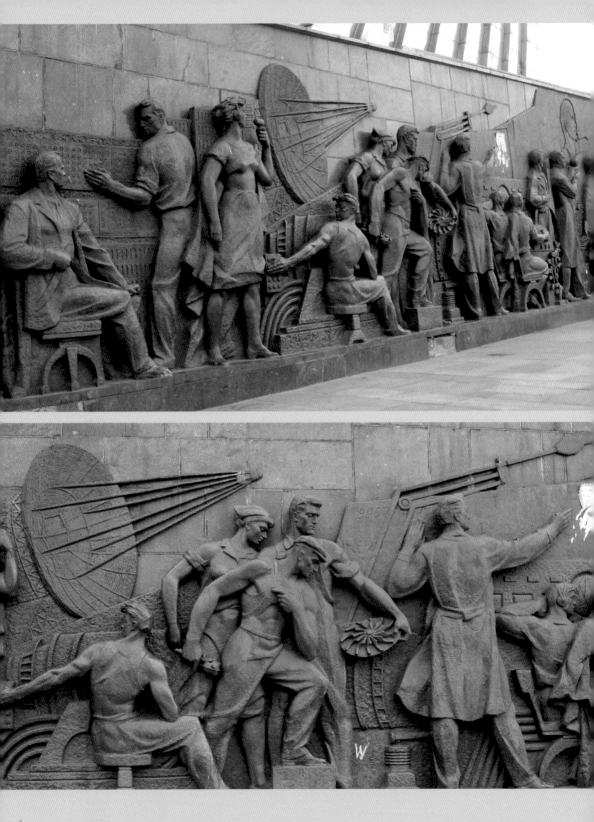

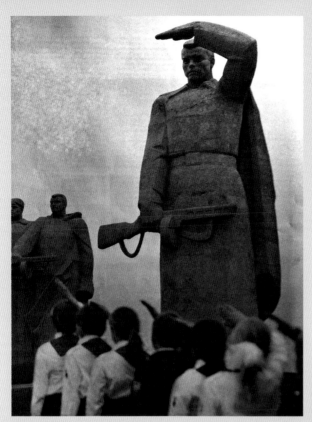

莫斯科市郊紀念二
次大戰陣亡將士的
紀念碑（左上圖）

莫斯科市區的十月
革命紀念碑（右上
圖）

車臣抗戰勝利紀念
碑（下圖）

以科學知識青年形
象組成的宇宙登陸
紀念碑底座的浮雕
作品（左頁上圖）

宇宙登陸紀念碑底
座浮雕局部（左頁
下圖）

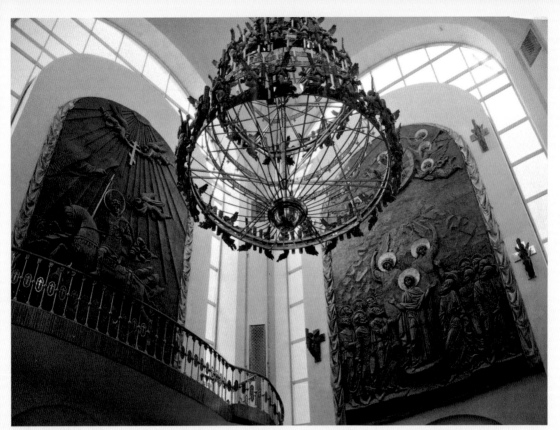

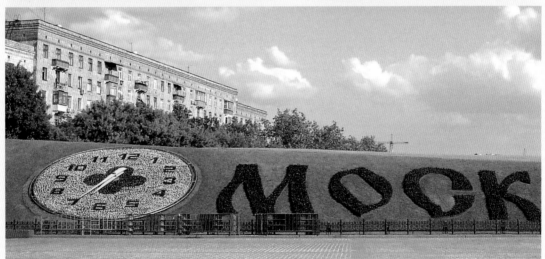

二次大戰紀念教堂中之一景（上圖）

紀念二次世界大戰的勝利公園外的莫斯科花鐘，以紅花繡出莫斯科字樣。（下圖）

勝利公園地下博物館大廳的勝利戰士銅像（右頁左上圖）

勝利公園間塔上的〈吹號角的天使〉雕像（右頁右上圖）

勝利公園紀念碑主題以〈駿馬上的騎兵〉雕像為配角陪襯（右頁下圖）

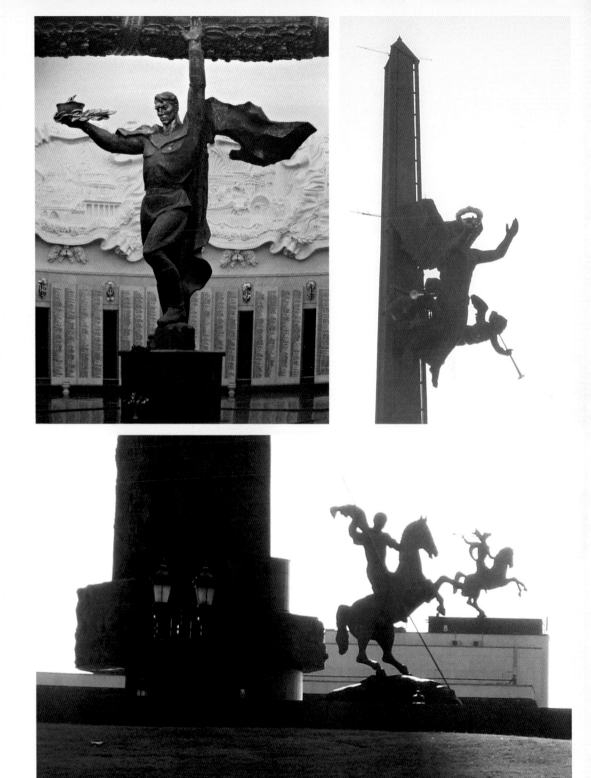

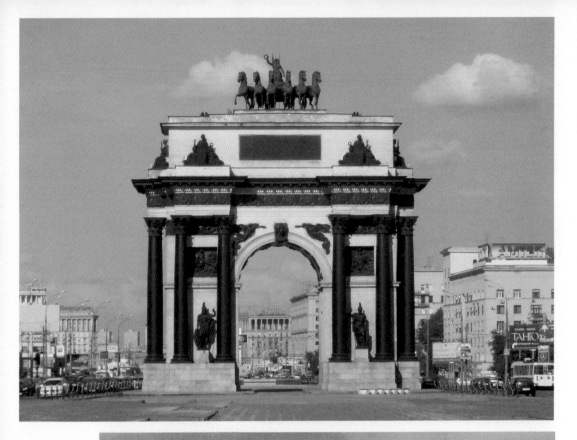

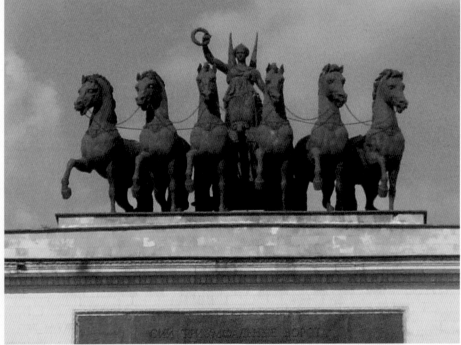

勝利公園的凱旋門
（上圖）

凱旋門上的勝利女
神（下圖）

勝利公園廣場工茹
李泰里的雕塑品
（右頁圖）

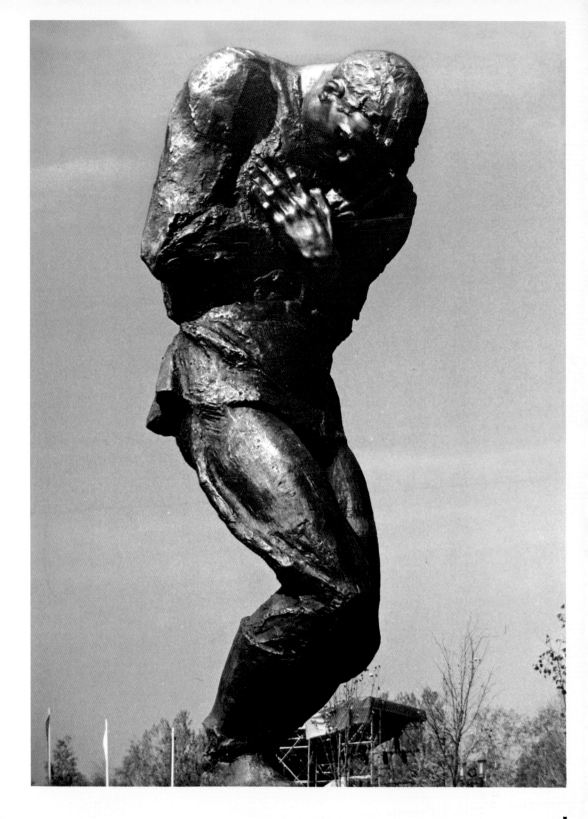

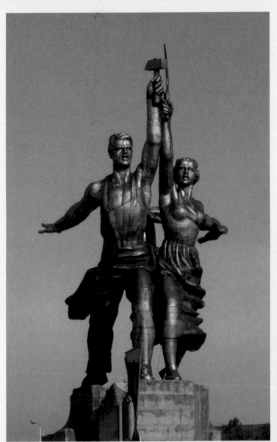

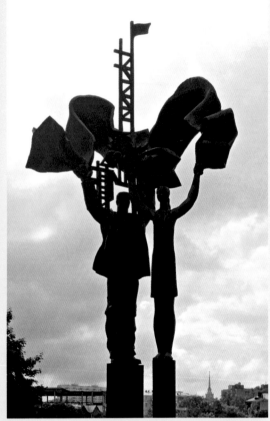

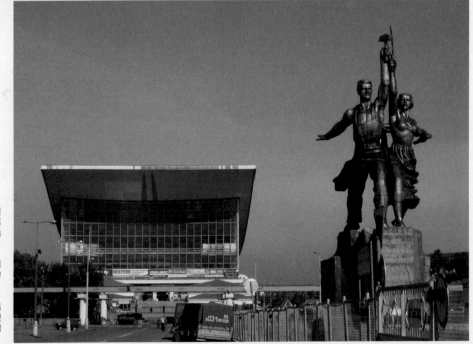

穆希娜作品中的農
人與工人,代表蘇
聯時代的社會主義
精神。(左上圖)

蘇聯時期意識型態
主題的大型紀念碑
(右上圖)

雕塑家穆希娜於高
爾基廣場上的雕塑
作品〈勞工與集體
莊園婦女〉(下圖)

人生因藝術而豐富·藝術因人生而發光
藝術家書友卡

感謝您購買本書，這一小張回函卡將建立您與本社間的橋樑。我們將參考您的意見，出版更多好書，及提供您最新書訊和優惠價格的依據，謝謝您填寫此卡並寄回。

1.您買的書名是：

2.您從何處得知本書：

□藝術家雜誌　□報章媒體　□廣告書訊　□逛書店　□親友介紹
□網站介紹　□讀書會　□其他

3.購買理由：

□作者知名度　□書名吸引　□實用需要　□親朋推薦　□封面吸引
□其他

4.購買地點：

　　　　　　　　　　市（縣）　　　　　　　　　書店
□劃撥　　　□書展　　　□網站線上

5.對本書意見：（請填代號1.滿意　2.尚可　3.再改進，請提供建議）

□內容　　　□封面　　　□編排　　　□價格　　　□紙張
□其他建議

6.您希望本社未來出版？（可複選）

□世界名畫家　□中國名畫家　□著名畫派畫論　□藝術欣賞
□美術行政　　□建築藝術　　□公共藝術　　　□美術設計
□繪畫技法　　□宗教美術　　□陶瓷藝術　　　□文物收藏
□兒童美育　　□民間藝術　　□文化資產　　　□藝術評論
□文化旅遊

您推薦　　　　　　　作者　或　　　　　　　　類書籍

7.您對本社叢書　□經常買　□初次買　□偶而買

列寧格勒大道上紀念二次世界大戰的〈拒馬〉紀念碑

們描寫的真實。」

於十九到二十世紀作家針砭時事的存是文學家，也是時亟地參與現實的生熱的情感，努力地出路。反映在文學作、塑造出許多代表當解放運動的第二階題「怎麼辦？」車爾造出「新人」——平民社會需要改革者來解斯泰、陀思妥耶夫斯物的同情、對貴族階

貌，特別是自「……

後，不禁想探索俄羅斯寫實主義的淵源。

俄羅斯文學批評家杜布洛留勃夫曾說：

級社會的抨擊出發，使得俄國文學充滿了人道精神和憂國情操。

寫實主義的內涵

十九世紀以來的俄國藝壇發展出批判的寫實主義文學，作家與藝術家對生活積極的參與和深入的觀察，即以揭露社會黑暗面、向社會提出問題和發揮社會理想為己任，這也正是其藝術表現出震撼人心的力量。俄國寫實主義理論的奠基者別林斯基（Vissarion Grigoryevich Belinsky）認為，寫實主義的特色是對現實生活正確地描寫，對人物典型逼真的塑造，反映社會的問題，塑造出時代特色的典型人物。文學批評家車爾尼雪夫斯基則認為一部作品的藝術性在於：作品反映了生活的真實性、在作品中揭示時代本質方面的深度，以及作品的內容和形式達到統一性和完整性。

如別林斯所說的：「真實性是藝術的基礎，典型性是真實性的集中表現」，而典型化與真實性是什麼呢？就是從現實生活出發，通過鮮明的個性特徵，揭示出生活的本質典型。藝術評論家車爾尼雪夫斯基（Nikolai Gavrilovich Chernyshevsky）認為，創造出真實而又鮮明生動的典型形象需要具備三個條件，即：一、能理解真人性格的本質並用敏銳的眼光去觀察；二、體會這樣的人物被安放在一個怎麼樣的環境中和在這樣的環境如何表現；三、善於用藝術的理解去表現人物。

這一席話告訴我們，藝術家必須表現出事物的「普遍性」和「獨特性」，從個性的刻劃和對社會環境的描寫，才能深刻落實於藝術工作。俄國小說家契訶夫正是透過寫實主義的典型化，達到揭露社會不合理的黑暗面，促進人民精神的覺醒，將寫實主義的精神提煉得更加深刻。

第三節　鐵幕下的建築結晶——史達林時期的建築特點

蘇聯時期黨國領導的市政品味

十九世紀的歐洲有兩個巨大的學潮，一個是社會主義運動，另一個是民族主義運動。蘇聯繼列寧建國後，史達林統治下的政策，全部依照以史達林為首的國家人民委員會的方針來擬定，這個時候為了適應大規模戰爭需要，動員體系和戰略後方系統，產生了一批結實的房舍。一九二〇至三〇年代以「史達林的性格與政策」為原則，使莫斯科進入社會主義工業化時期，並且成為全球第一個社會主義國家的展示櫥窗，使得首都與聖彼得堡留下了驚人的地標。

史達林時期的建築特點

一九四〇年代第二次世界大戰開始，納粹黨希特勒希望以閃電襲擊達成把「莫斯科夷為平地」的願望，僅莫斯科的轟炸就出動飛機十萬架次以上，進行近二百次大規模的空

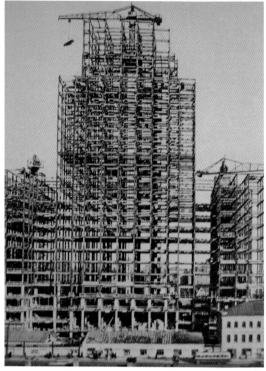

兩次世界大戰所幸未將莫斯科夷為平地（左圖）

為應付戰爭時期的震動與火災而產生厚重結實的設計（右圖）

襲，但紅軍在史達林有效的統治與全民艱苦抗戰的決心下，攔截德軍進入市區，並快速動員、生產、輸送龐大數量兵員、武器裝備、物資送往前線。一九四二年一月後，德軍敵機已無法進入莫斯科上空，這一頁戰爭史歸功於史達林善於動員和運用資源的本領。另一方面則出自史達林的殘暴性格，（史達林對十幾位革命夥伴趕盡殺絕，連妻子都受不了其夫殘殺同袍因而自殺）。論史達林對蘇聯的貢獻，一是大戰時善用民族主義（是 nationalism，非共產主義 communism）號召人民為保衛祖國、而非維護共產制度而戰，此舉不僅粉碎了希特勒征服蘇聯的美夢，且改寫了二次大戰與蘇聯的歷史。另一貢獻是創造蘇聯國防科技的神話：發射第一枚人造衛星到太空，震驚全世界，使美國臉上無光。在《古拉格群島》書中，索忍尼辛回溯史達林時代的逮捕熱潮，他將逮捕潮涵蓋的規模、株連的層面，以俄羅斯的大河作為比喻，幾百萬甚至幾千萬人遭到冤獄、整肅、流放、奴役，規模之大令人無法想像，手段之酷烈令人咋舌。我們不免驚訝於革命的成果，竟然就是獨裁者權力無限擴張，讓國家人民陷入痛苦的泥淖！閱讀這段歷史，政府整肅、改造、消滅散佈在各個階層及角落的害蟲，務必除害盡淨，才能建立一個全新的共產社會，產生全新的族類。若非國家全面支持，史達林的美夢是無法完成的，以莫斯科市中心的七棟摩天樓為代表，它們的外表大同小異，都具備應付巨大戰爭的防震特色。

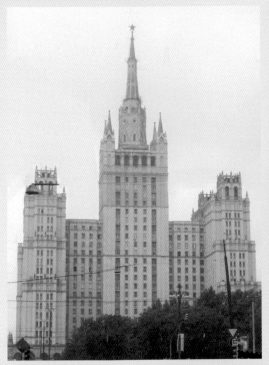

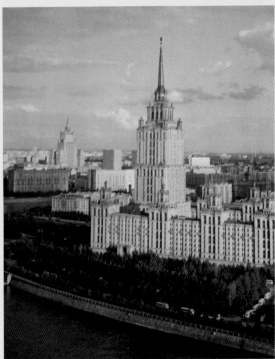

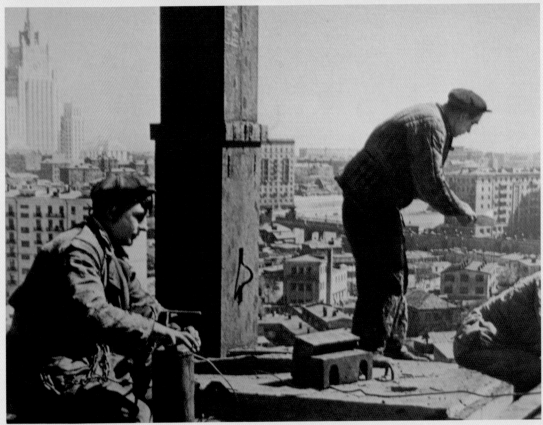

世界蘇維埃宮殿

綜觀莫斯科歷史沉澱物中，以七棟巨無霸摩天樓，為史達林執政時期留下了最佳見證。一九四〇至五〇年代，史達林以建立「世界蘇維埃宮殿」為壯志，融合了莫斯科救世主大教堂的「中高側低」形式與哥德式建築風格，加上拔地聳天的階梯形式，形成了七棟建築體，當初設立的目的是為了供政府行政單位所用。

就以最具代表的國立莫斯科大學為例，三十六層樓高、五百個房間，以今日摩天樓標準來衡量，其高度並不顯得特別，但是這些摩天樓以巨大明顯的紅星與國徽作為裝飾，加上兩邊向中央集中的綜合性建築體，在遠處看去拔地聳天，確實在市區中形成一種震撼的景觀。

當年這七棟摩天樓的功能分別是：兩棟蘇維埃國家人民委員會、全國公寓管理協會、莫斯科大飯店、勞動人民宮殿、莫斯科大學與一棟未完成的「世界蘇維埃中心」，雖然蘇聯解體後，這七棟建築物已不具特殊的黨政功能，但是卻形成一個鮮明的時代地標。除了莫斯科大學依然保留學術機關的功能外，其他五棟摩天樓分別改為烏克蘭大飯店、列寧格勒大飯店、外交部與三棟高級民宅，而其中三棟民宅中又有兩棟為國家功勳級演員與藝術家的配給宅院。

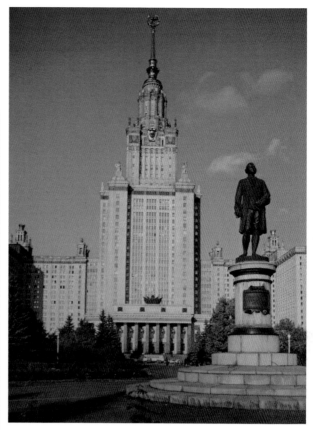

超大國營飯店 —— 冷戰前、中、後期的飯店建築

第二次世界大戰後美蘇進入冷戰時期，戰後民生工業的逐漸恢復，旅遊服務業也相對的在國家管轄的範圍加重比例。

蘇聯時期在任何行業中，凡是績優的勞工或是主管，都由公家配給公寓與休假去處，由國家獎勵食宿條件。另外飯店具有迎接外賓的功能，國營飯店的建設就顯得重要。飯店的形式分為兩種：針對本國人設計的醫療性質的渡假中心，另一種具有國際接待性質的大飯店。一般來說，最高級的飯店都位於市區紅場四周，其中五星級飯店「梅特波」（Metropol Hotel）由俄國與蘇格蘭建築小組

以科學家羅曼蒙夫命名的國立莫斯科大學（上圖）

七棟當年的魔鬼尖塔今日卻成為一般的高級民宅（左頁左上圖）

魔鬼尖塔式建築是史達林時期的建築代表（左頁右上圖）

建造史達林魔鬼尖塔建築的工人施工情形（左頁下圖）

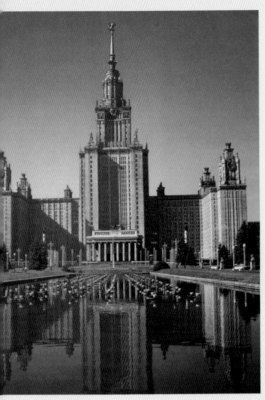

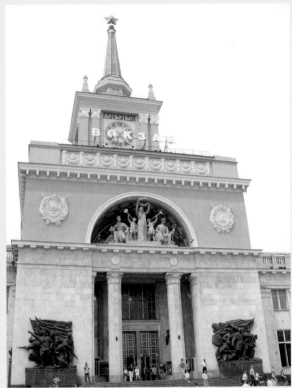

國立莫斯科大學外
觀一景（左上圖）

史達林格勒火車站
融合了哥德式與蘇
聯式兩種風格（右
上圖）

史達林格勒火車站
一角的抗戰主題浮
雕（下圖）

國立莫斯科大學是
全俄羅斯最氣派雄
偉的學府（右頁圖）

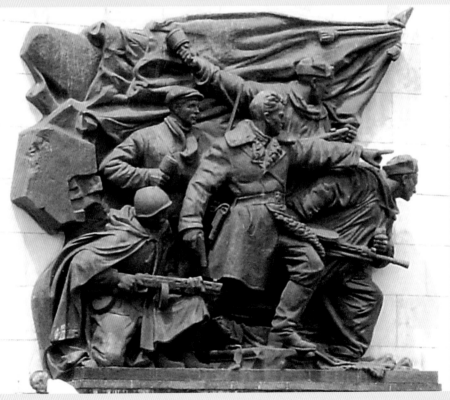

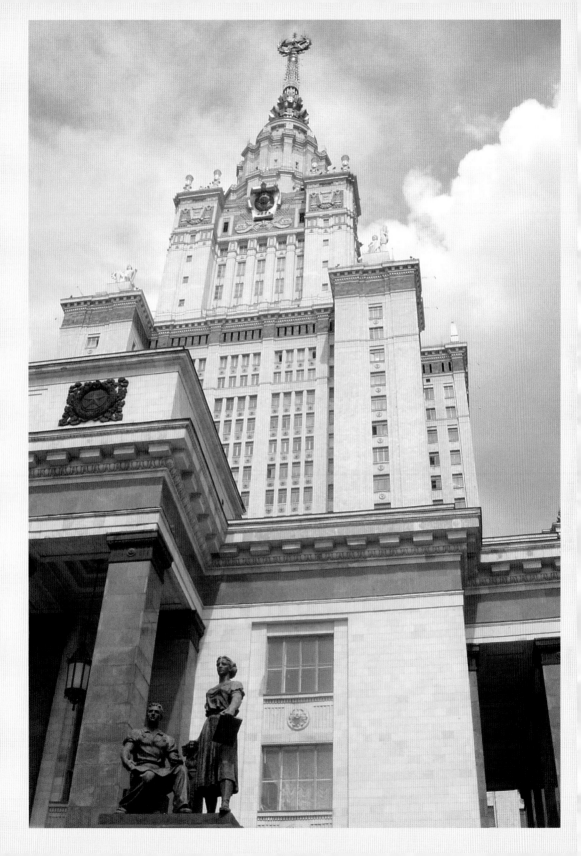

梅特波飯店入口的俄羅斯國徽雙頭鷹標誌
（上圖）

梅特波飯店的壁畫與建築結構配合具有節奏
感（下圖）

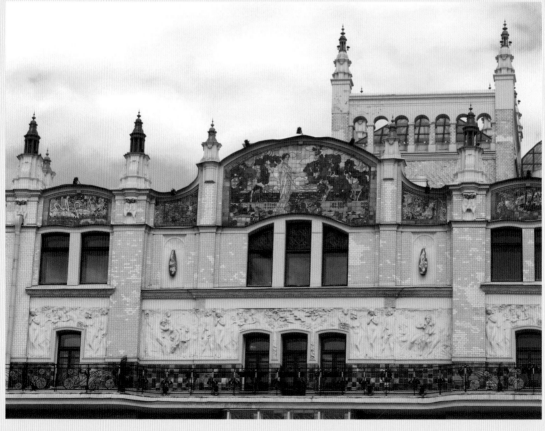

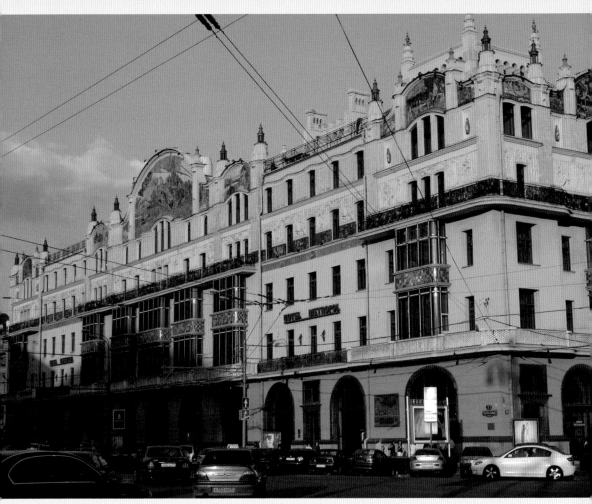

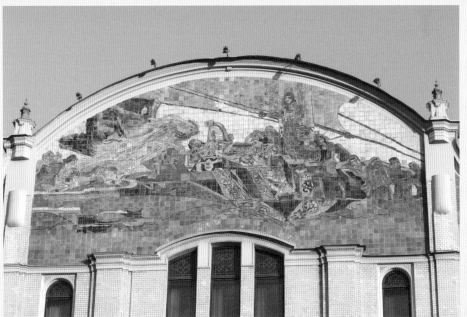

劇院廣場前的華麗
頹廢派建築代表——
——梅特波飯店（上
圖）

梅特波飯店建築中
央頂部是著名畫家
弗魯貝爾的馬賽克
壁畫作品〈夢幻公
主〉（下圖）

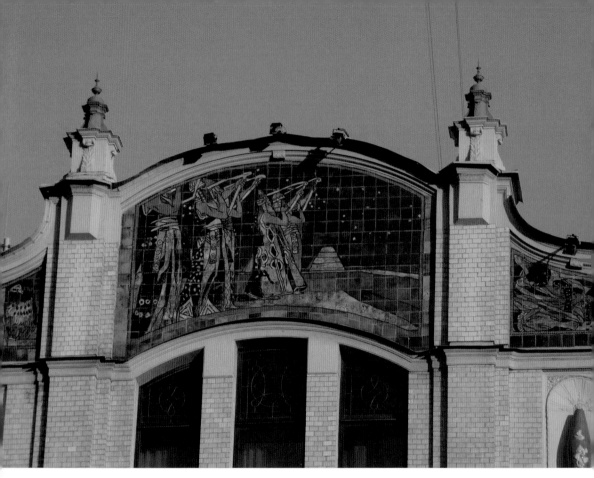

梅特波飯店頂部的
彩繪瓷磚壁畫

興建而成，建築物頂部有半圓形的馬賽克拼貼，形成華麗的頹廢派風格。一九五八年赫魯雪夫執政時期建造的三星級俄羅斯飯店，以鋼筋混凝土玻璃與鐵為建材，構成一個平行四方形的建築物，內部包括劇院、酒吧、音樂廳與數不清的咖啡館，俄羅斯飯店以克林姆林宮的視野為最大賣點，提供二千七百個房間，堪稱莫斯科最大的國際飯店。

位於市區南方和平大道上的「宇宙大飯店」，是美蘇冷戰中期法俄工程師合作興建的。二十七層樓圓弧狀建築體，外表的電鍍鋁合金與玻璃材料，使這棟建築於日光下

形成一種銀河系中，散發光芒美麗地球的概念。一九八二年後冷戰時期，戈巴契夫執政時期興建的「總統飯店」，明顯可見建築物的風格，帶有歐洲宜人穩重的色彩，飯店建築整體無論在形式與格局方面，都顯示政府漸漸走出過去強制壓迫性領導模式，試圖向世界傳達友善的企圖。

構成主義的建築運動

工人俱樂部：二十世紀初的俄國現代藝術中，有一個構成主義的前衛藝術流派，以馬克思主義的理論而生。馬克思主義關於藝術

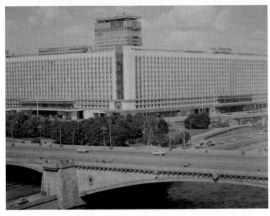

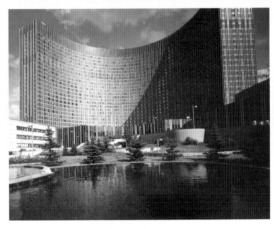

和文化的理論，決定了蘇聯新潮藝術的內容：傳統提供愉悅經驗的藝術概念必須被拋棄，取而代之的是大量生產和工業。新的技術與突破傳統均衡對稱式建築，其中最傑出的例子，就是邁爾尼科夫（K. Milnikov）設計的「拉薩科夫俱樂部」，與羅森伯格的「工人俱樂部」。

構成主義的問題與其沒落

　　無產階級運動理論家──保達諾夫（Bogdanov），宣稱無產者藝術家是獨立的個體，獨立於黨的領導之外。但是這種意識型態被列寧所否決，列寧堅持所有組織都該置於「黨」的管理之下。保達諾夫宣稱：無產階級必須有自己的階級藝術，以組織用於社會主義鬥爭的力量。矛盾的是，透過馬克思主義理論，構成主義者創作了許多藝術，卻無法被工人理解。「工人俱樂部」的設計對無產階級來說太抽象了，最後被他們痛斥為純粹的頹廢形式主義和脫離社會現實。由於衝突不斷，一九三二年由官方達成共識：為黨服務的社會寫實藝術，成為全俄國唯一合法的藝術風格。

位於紅場旁邊的俄羅斯飯店（左上圖）

構成主義興盛時期的建築原來是勞動人民俱樂部，解體後更名為拉薩科夫俱樂部（右上圖）

後冷戰時期興建的總統飯店（左下圖）

蘇聯時期建造的宇宙大飯店（右下圖）

不斷鬥爭的政治性格——赫魯雪夫式的建築

　　關於德國納粹與俄國共黨，有一個有趣的比較：「誰比較凶暴殘忍」，答案在於納粹黨善於對非本族人展開地毯式的摧毀，而共產黨則擅長關起門來與自己人搞批鬥！最明顯的例子是一九六○至七○年赫魯雪夫即位所實施的修正主義，旨在推翻上任領導者的神話地位，以鞏固自己的地位。赫魯雪夫執政時期，與美國的甘迺迪形成對峙，為了在國際上撐起富國強兵的形象，並解決當時龐大住宅供應不足的問題，赫魯雪夫命令蘇維埃人民委員會，制定了一系列的建築法則，「利用最精簡的材料與空間，創造最多的空間運用價值」。

　　在這個大原則下建成的大批國宅，美其名為「構成主義式」建築，但是外表造型單調，室內空間規劃侷促，雖提供百萬家庭棲身之地，但是居住品質低落，居民抱怨連連。例如：阿爾巴特街上的制式高樓與許多外表平淡的公寓，都是出自赫魯雪夫的政策興建而成的。這批建築無論在品質與外觀上，都與史達林時期的建築大相逕庭。赫魯雪夫式建築特色包括：建案預算拮据，導致建材單調、室內空間狹小、挑高不足和隔音效果差。筆者在俄羅斯時常聽到街上流傳政府無能的笑話，一則是「在莫斯科廣場上有

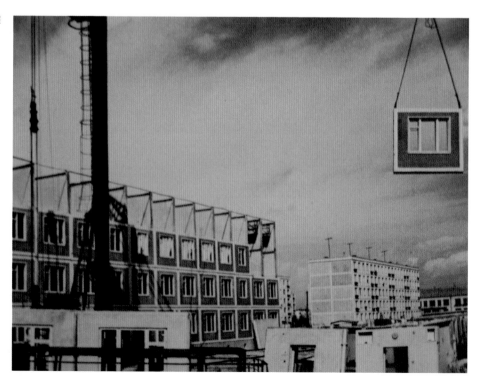

赫魯雪夫時期以輕薄的建材搭建民宅

人大叫：赫魯雪夫是傻瓜、赫魯雪夫是白癡，結果他被判了二十五年刑，五年是因為污辱元首，二十年是因為洩漏國家機密！」

另一則荒謬的趣事是：「赫魯雪夫拍了政令宣導影片，強迫人民觀看，他想知道人民觀後的反應如何，於是親自到莫斯科電影院去了解。當影片結束時，全場觀眾都站起來熱情鼓掌，赫魯雪夫見狀相當滿意。不料這時旁邊的人突然推他的肩膀並小聲說道：『喂！你不要命了嗎？還不趕快鼓掌！難道你不知道到處都是祕密警察？』」

冷戰後期的蘇維埃國際形象

大型運動場：一九八八年漢城奧運，蘇聯拿下五十五面金牌，奠定它是世界運動超級強國的形象，當年為了一九八○年莫斯科舉

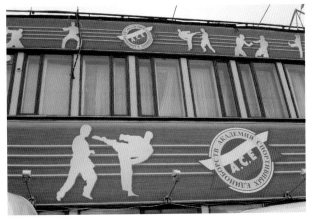

莫斯科國家體育學院在蘇聯時期留下的馬賽克壁畫（上圖）

莫斯科國家體育學院的跆拳道訓練場外部（下圖）

辦奧運，一九七五年莫斯科成立了奧運籌委會，開始積極準備，興建和改建了許多體育設施，使莫斯科體育場規模有了長足的發展。相關資料統計：大型體育場從原先的五十多個增到近七十個，人工游泳池從三十多個發展了一倍，體育館由一千三百多個擴增到一千六百多個。蘇聯為主辦這屆奧運會，

總共耗費了九十億美元。在這一波的相關建設中，以市區的圓形綜合體育中心爲代表，國家馬戲團也是典型的例子。

「黨文化」的建築作品反思

一位建築研究學者伊科尼科夫指出：「很不幸的……我們的社會被一群無文化且毫無天份的人佔據學院派的領導階層，來宰割我們家園的樣貌。」

不可否認，十月革命在某些方面體現了浪漫的精神，那些拋頭顱、灑熱血，置個人利益不顧，爲人民的福祉奮鬥不懈，爲施行理想的精神與藍圖激昂亢奮、粉身碎骨的英雄——我們不必親臨現場，光憑想像就令人感動，但是革命不光由浪漫的光環構成，不光是理想的體現，它所牽涉的不少是人性黑暗的層面。

關於蘇聯黨文化領導的公共空間作品，國內就產生了許多不同種的批判觀點，建築學院教授安德列‧伊科尼科夫（Andery Ikonnikov）曾提出很客觀的看法：「悲哀！大環境的氣氛令人消沉，我認爲蘇聯時期的建築作品並不成功，因爲人們來到俄羅斯，察覺建築物是哪一種『黨的路線』？『國家政治的路線』？『左派或是右派』？不察覺到藝術家的天賦與創造，而以『黨的價值標準』來評價公共空間的作品。」

另一位建築學者維多列爲德夫（Victor Levidev）則提出有趣又眞切的看法：「所有

的建築師都是怪人，一方面必須向業主負責（不管他是黨員還是生意人），同時必須提出創意，而這一個部分，蘇聯時代百姓是沒有發聲餘地的。」

政治強暴藝術與盲從現象

俄羅斯歷史上從十九到二十世紀的革命，結果大致都以混亂告終，革命把所謂不好的政府毀滅，取而代之的並非浴火重生的美麗新世界，常是更殘酷、嚴重的暴政，少數精英份子是藉著龐大的國家資源，成功塑造蘇聯國際強人形象，但是以手段與功能爲出發點的藝術品味，卻明顯的缺乏包容的胸襟，弱勢團體總是被犧牲，突顯公共空間的藝術作品總是被權力操控。

第四節　重返二次世界大戰場——傷痕歷史與公共藝術

二○○五年的伏爾加河岸是俄羅斯著名的觀光勝地，從河邊牽手的情侶、咖啡館林立與嘈雜的嘻哈音樂聲中，顯示出一片欣欣向榮的景象，今天的史達林格勒已擺脫了戰後的悲情與蒼涼。浴血烽火連天的畫面，怕只存在老兵前輩們的腦海中，人們只能憑舊書中的黑白照片憑弔。

說到史達林格勒，今執教於北京中央工藝

聖彼得堡馬戲團入口的丑角雕塑（右頁圖）

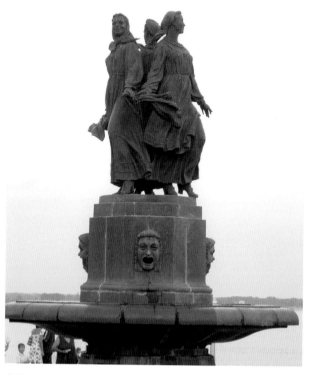

伏爾加河畔的雕像
歌誦勞動婦女的美
善特質（左圖）

伏爾加河畔的造型
石柱上面豎立著四
個蘇聯國徽（右圖）

美院的奚靜之教授，在她的著作《遠方的白樺樹》中寫到：伏爾家格勒的河岸馬馬葉夫高地上的〈祖國之母〉作品，它的動作、身影、氣勢……，在高地三層互相連接的廣場〈寧死不屈〉、〈英雄〉、〈悲慟〉廣場……，一種壯烈緬懷之情油然而生，使建築、雕塑、園林，整體給人思緒上的感染，卻沒有任何說教的感覺，受這段文字的強烈吸引，令我期盼到小鎮現場一探究竟。

當筆者到伏爾加河畔，史達林格勒的馬馬葉夫高地時，驚訝地看到這件〈祖國之母〉出乎想像的龐大，更出乎意料中的面目猙獰，「母親」用飽滿而英勇的站姿，張著大嘴，飛揚一般的矗立在一片高地上，這件作品所在位置正是二次大戰德軍登陸俄國，血流成河的那片沼澤地，她象徵著士兵衛國的

精神，也象徵自然界最偉大的母愛。**（圖見101、102頁）**

關於二次大戰的血腥記憶——史達林格勒戰役

從電影《大敵當前》，人們可以遙想戰爭的殘酷，想像俄國人堅忍奮戰的情操，了解真實中二次大戰這場最具決定性的戰役。真實世界一九四二年夏天，德軍向蘇聯展開大規模侵略行動，德軍經過精密的計算和籌備，對位於伏爾加河畔的工業重鎮史達林格勒展開猛烈攻勢。希特勒有信心攻下這座城市，阻斷了伏爾加河通往蘇俄南部的水路交通，成為德軍佔領高加索油田與俄國煤礦的跳板，希特勒曾於戰前宣布：我軍目的，一為佔領敵方之最後一個小麥產區；二為佔領敵方之最後一個煤焦產區；三為佔領敵方之石

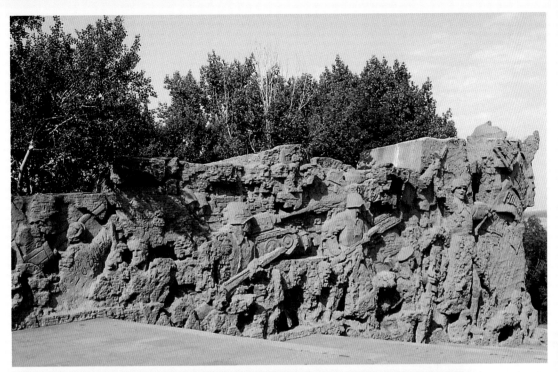

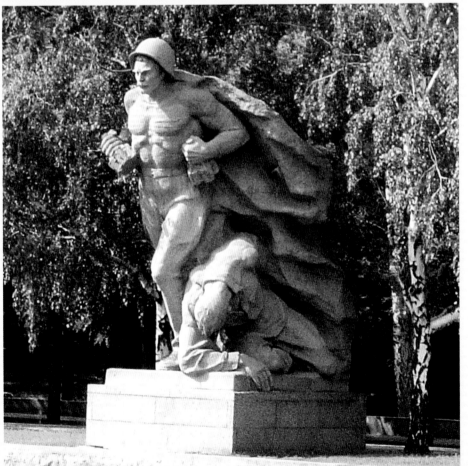

呈現戰爭不同視野
的石雕壁面（上圖）

石雕作品表現出戰
士拋頭顱、灑熱血
的熱情。（下圖）

中央公園廣場上描
述戰爭時同袍互助
的奮戰勇士雕像
（上圖）

中央公園廣場上的
陣亡將士紀念館
（下圖）

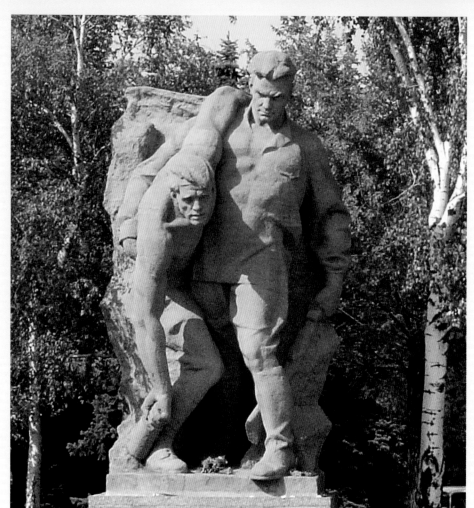

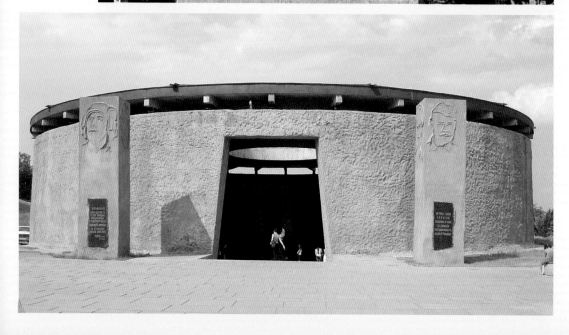

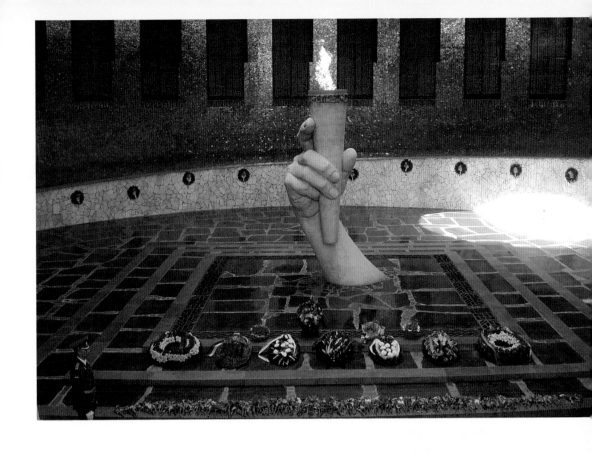

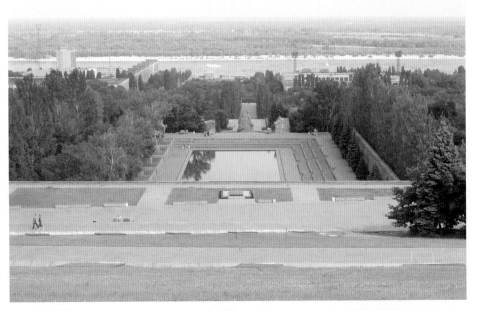

中央公園廣場地下
室為陣亡將士無名
塚，背景隨時播放
著悲壯的舒曼〈夢
幻〉合唱曲。（上
圖）

層層高起的中央公
園廣場上可以俯瞰
整個當年德軍進攻
的河岸（下圖）

油產區，策略主攻南線以佔領史達林格勒，從東南方面包抄莫斯科爲主要目標。爲了達到這個目的，德軍主力每天出動上千架飛機，投下一百多萬顆炸彈，把史達林格勒炸成廢墟。蘇聯軍民懷著誓死保衛史達林格勒的鋼鐵意志，展開驚心動魄的搏鬥，打退了德軍一次次整師、整團的集團衝鋒。每寸土地、每棟樓房、每條街道都成了德軍的墳場。這一戰不只阻止了德軍向東推進的攻勢，也成爲二次大戰的轉捩點。

士兵平均在前線的壽命爲一日

希特勒命令德軍寧死也不能投降，但是德軍指揮官費保路將軍還是舉了白旗。根據估計，八十萬名來自德國、羅馬尼亞、義大利、匈牙利的士兵，加上反共的俄國軍人，在這場戰役中捐軀，約有一百一十萬名蘇聯士兵犧牲生命，更有數千名士兵因爲叛國或棄守罪名被情治單位處決，至於該市的五十多萬名市民，在戰爭結束後只剩下一千多人。這場戰役是德國歷史上犧牲最慘烈的一役，俄軍的勝利大大地鼓舞

了後方軍民的士氣，並且爲敵方佔領下的人民帶來了希望。

馬馬葉夫高地上的雕塑傑作〈祖國之母〉

在這樣的歷史背景下，站在戰後史達林格勒的中央公園，馬馬葉夫高地上大型雕塑作品〈祖國之母〉的山腳下，氣派莊嚴的雕塑高一〇四公尺，適合從任何角度欣賞，不管您是否經歷過戰爭，都會被它的威力震懾。

試想，以戰後經濟貧弱與消耗過大的人力、物力的現實，若非國家投入龐大的財力與藝術家隊伍齊心合力，要如何完成如此巨大的雕塑？之前曾見過這件作品的圖版，但是親臨腳下時，才具體感受到它散發出來的力量，實在太了不起了！

馬馬葉夫高地上的中央公園，特色不僅於雕塑雄偉，而在於整個公園的設計。不僅在視覺，而是心理上表達面對戰爭時三種內在層次，從台階到石壁上浮雕的士兵描寫的是「犧牲奮勇」，層層而上接著水池兩旁邊石雕，表達瀕臨死亡中互相救助同袍的「仁義互助」之情，第三層的收尾是圓形地下的陣亡將士無名塚，廣場中間一隻巨手拿著永不熄滅的火炬，背景音樂縈繞著舒曼〈夢幻〉合唱曲，將「昇華後的悲情」肅穆哀傷的氣氛凝結到最高點。

當你步出地下圓形廣場，S型的草坡步道帶領你通往〈祖國之母〉巨大雕塑的腳下，從那裡可以俯瞰整條壯觀的窩瓦河……。

刻畫生離死別的大型石雕

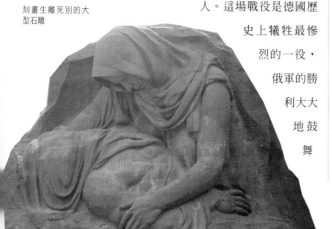

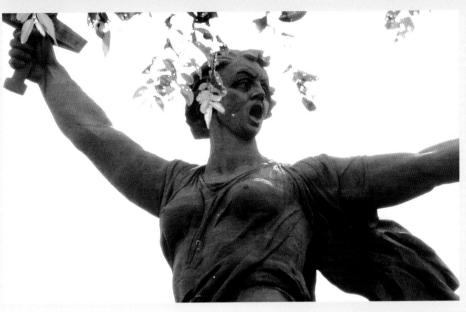

〈祖國之母〉表情顯
出動態中的淒厲
（上圖）

浴血奮戰的〈祖國
之母〉雕像高高的
聳立在史達林格勒
的土地上與人們的
心中（左下圖）

站在巨大的祖國之
母腳下人顯得多麼
微不足道（右下圖）

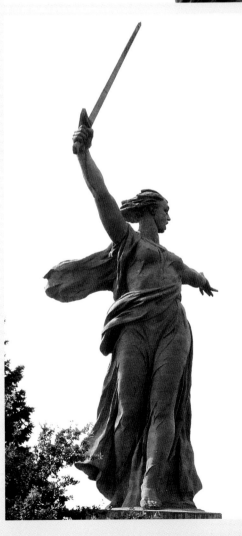

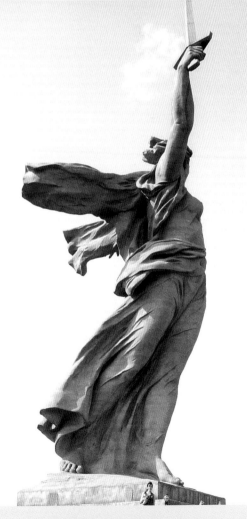

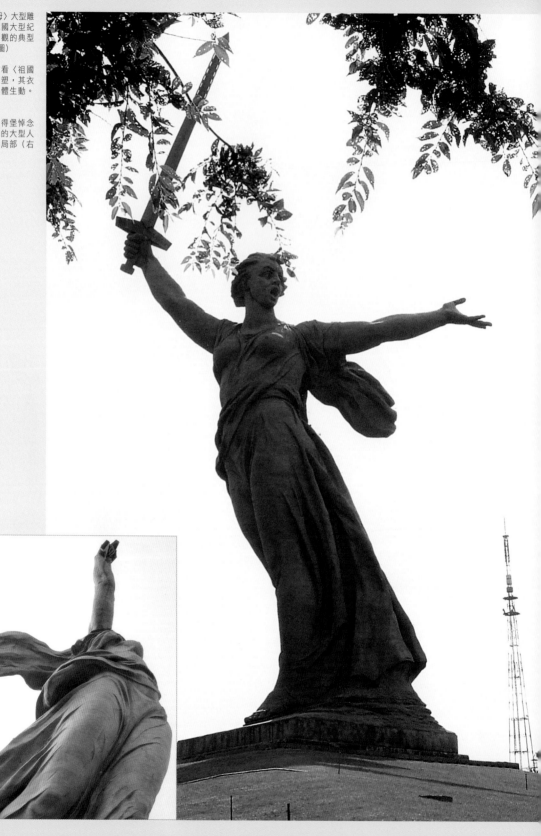

〈祖國之母〉大型雕塑堪稱俄國大型紀念碑最壯觀的典型例子（右圖）

由下往上看〈祖國之母〉雕塑，其衣褶表現具體生動。（下圖）

位於聖彼得堡悼念二次大戰的大型人物紀念碑局部（右頁圖）

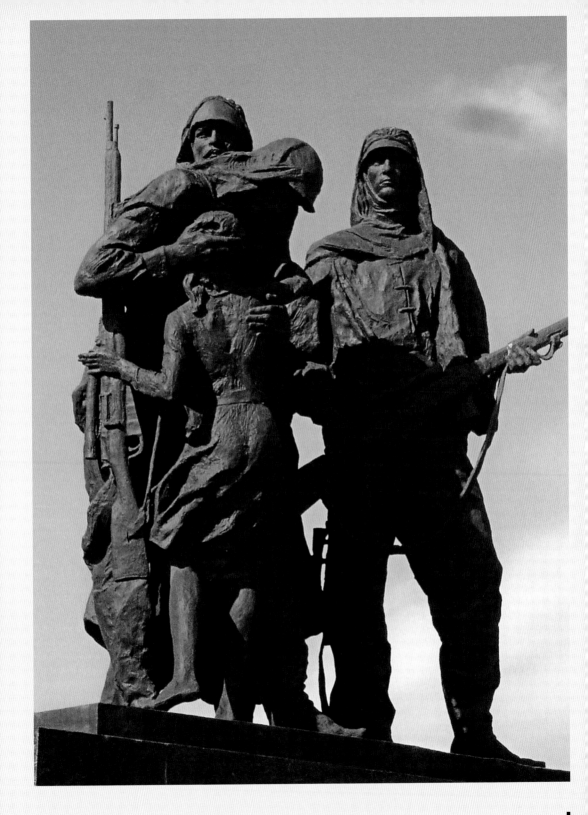

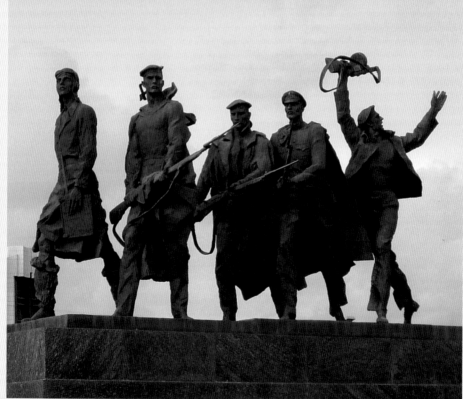

位於聖彼得堡外圍
的二次大戰紀念碑
（上圖）

位於聖彼得堡外圍
的二次大戰紀念碑
局部（下圖）

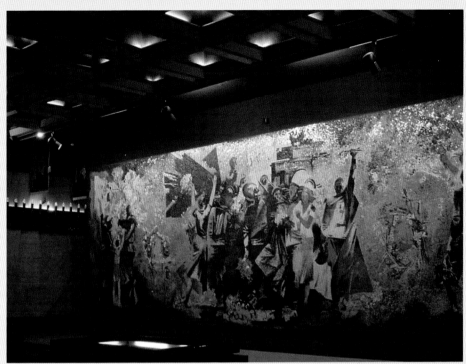

聖彼得堡二次大戰
紀念主題館地下三
層 的 馬 賽 克 壁 畫
（上圖）

聖彼得堡二次大戰
紀念主題館地下三
層的馬賽克壁畫局
部（下圖）

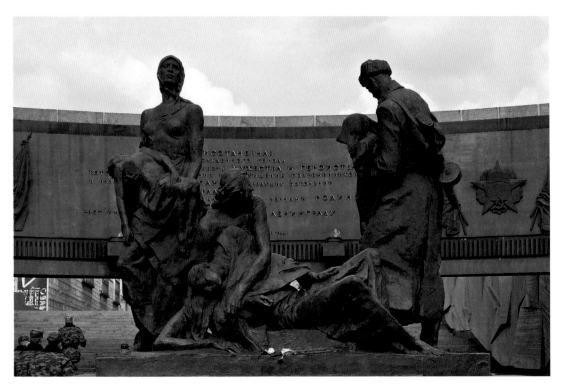

聖彼得堡紀念二次
大戰雕塑群像。圖
中為地下二層悲慟
主題的雕塑群像。

成功公共藝術品的草擬與誕生

蘇聯時期關於大型紀念碑的審核方案是十
分嚴格的，自一九二○年開始，便建有一套
把關制度，一旦決定某地需要一件作品，便
由國家成立的美術家協會設立雕塑小組和總
體建築小組，討論公佈有獎競爭方案，由雕
塑家、建築家參加競標，而美術家協會的委
員會在過程中不斷舉行討論會與答辯會，廣
泛地與居民溝通取得共識，使投稿者不斷修
改，讓作品完善，在這個基礎上委員們最後
以民主投票決定由誰獲得一等獎。

例如史達林格勒馬馬葉夫高地上的〈祖國
之母〉，與無數的雕塑廣場，都是經過繁複修
改與討論的過程才誕生的。這樣的方法可以
避免少數人壟斷與藝術家獨斷的弊端，雖然
過程耗時費力，往往卻可以提高藝術品的質

量，在公共藝術的實施與成果上，政府的決
策與藝術家的實力，證明他們的確有一套。

一般藝術作品本身只有貼切與不貼切的差
別，公共藝術領域裡亦然，環境與藝術品味
搭配的問題，彼此搭不搭？配得巧不巧？這
些問題必須綜合在題材上，園林表現與建築
形式，是否有完整協調與整體感？群眾的理
解程度與心理反應上有沒有預期效果？這方
面俄羅斯的高層與藝術家比國內藝術家的經
驗多，考慮得較周詳，很值得借鏡。

我們的問題倒不是出在作品的寫實或非寫
實，而在於作品的深度與意義。不可諱言，
有些場合適用抽象、幾何的方式來處理空
間，但是試想史達林格勒的〈祖國之母〉，若
改成巨大鏤空的抽象形狀，豈能訴盡那段複
雜巨大的歷史悲歌？

地鐵站內描繪季節
豐收的小麥的大理
石壁畫（上圖）

地鐵出口的彩繪玻
璃壁畫（中圖）

以大理石與馬賽克
壁畫裝飾的地鐵站
（下圖）

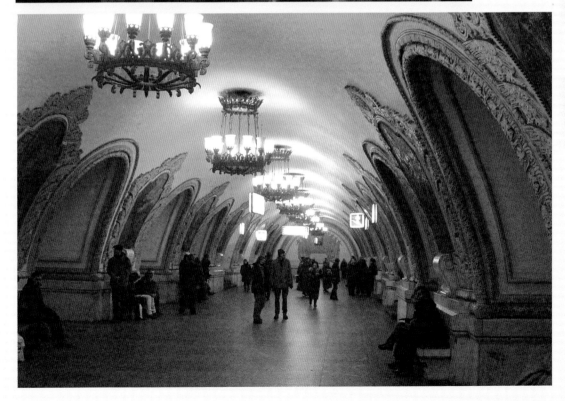

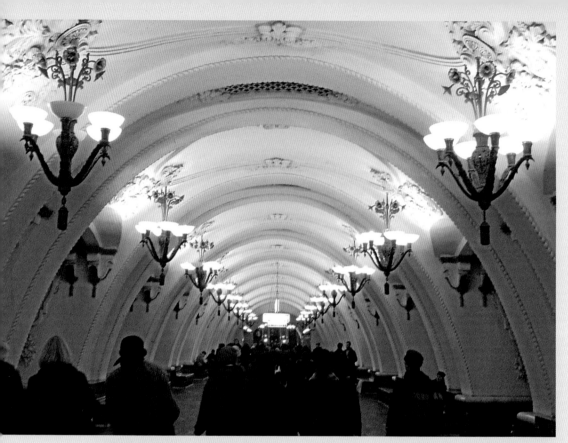

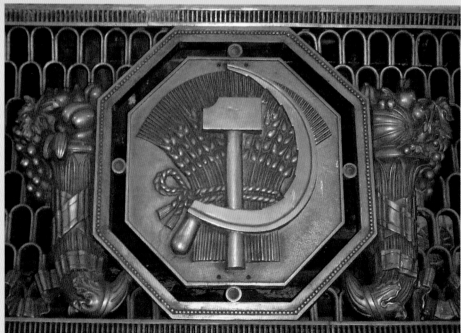

地鐵站內半圓形屋
頂與半浮雕裝飾
（上圖）

以麥穗為底圖與蘇
聯國徽搭配的圖
案，出現在地鐵站
內部。（下圖）

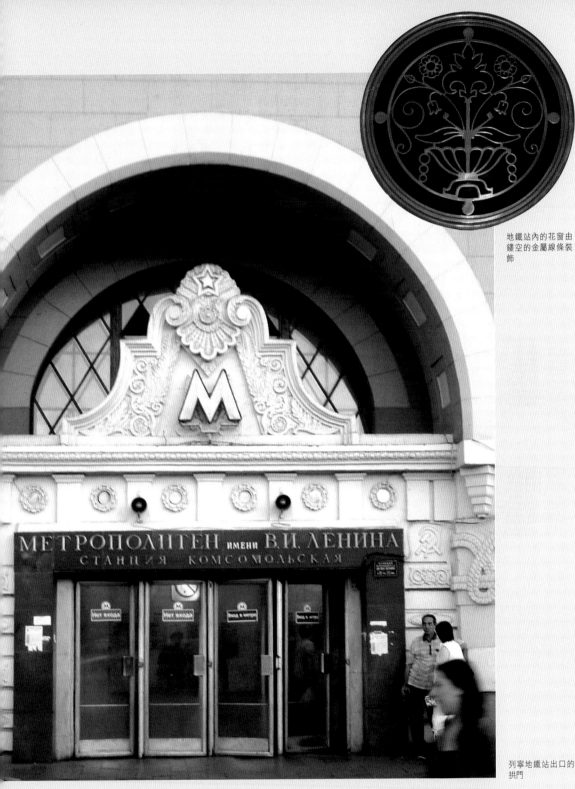

地鐵站內的花窗由
鏤空的金屬線條裝
飾

列寧地鐵站出口的
拱門

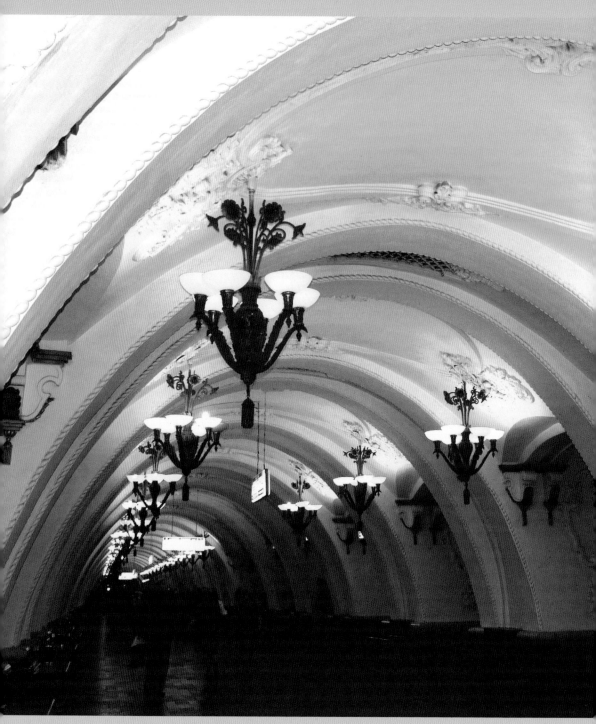

環線地鐵阿爾巴特街站裝飾著戲劇性的青銅大吊燈與拱型繩紋

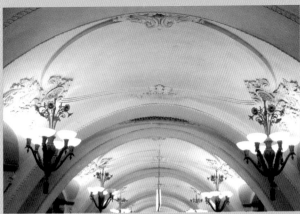

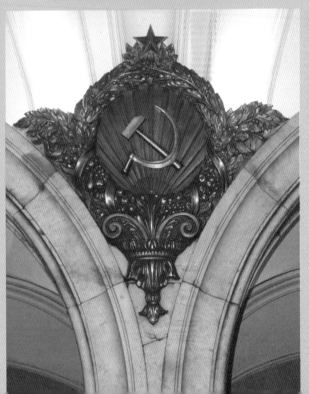

阿爾巴特街地鐵站內部以巴洛克式浮雕為裝飾（上圖）

地鐵站內仿希臘式的柱頭裝飾（中圖）

蘇聯的國徽符號被巧妙地安排在地鐵內部成為柱飾（下圖）

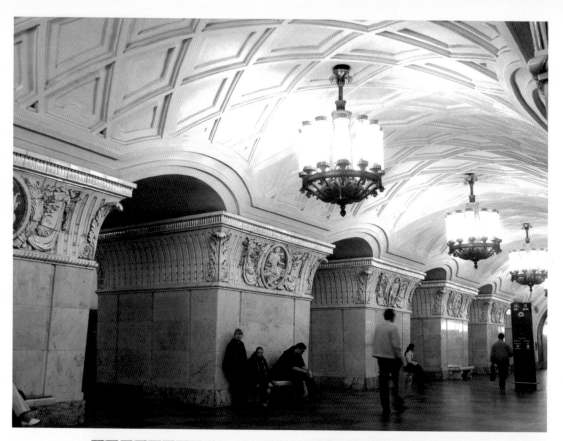

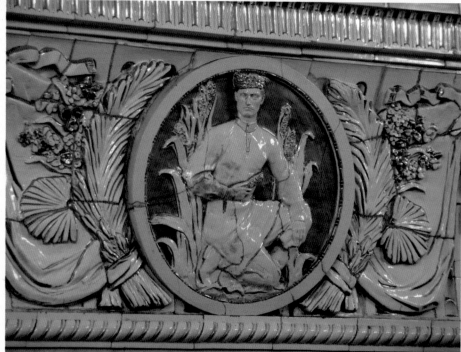

和平大道地鐵站以
圓形與菱形線條裝
飾長廊（上圖）

和平大道地鐵站以
大理石浮雕表現少
數民族的生活（下
圖）

和平大道地鐵站的入口大門（上圖）

和平大道地鐵站出口的大鐘（下圖）

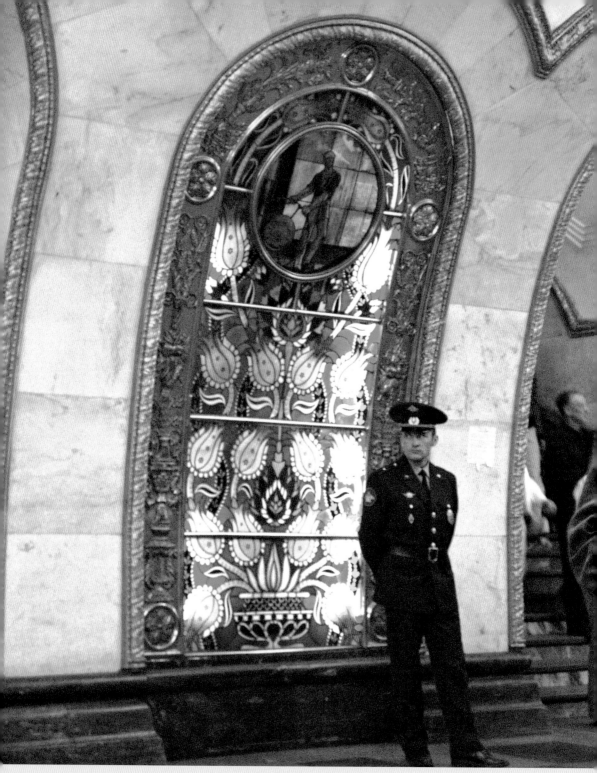

諾伐斯洛柏地鐵站以圓弧線柔和地下深處的壓迫感

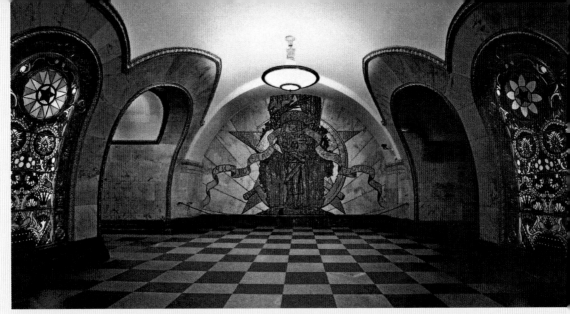

諾瓦斯洛柏地鐵站的拱門用彩繪玻璃形成地下的五彩世界（上圖）

納岡斯卡雅地鐵站以彩色大理石鑲嵌成聖瓦西里大教堂（右中圖）

納岡斯卡雅地鐵站內部的大理石鑲嵌壁畫，其主題是莫斯科建城史。（右下圖）

納岡斯卡站地鐵內部以石材拼花表現克里姆林宮（左下圖）

МЕТРОПОЛИТЕН имени В.И. ЛЕНИНА
станция ПАРК КУЛЬТУРЫ

文化公園地鐵站出口頂部的字體標誌（上圖）

每一個地鐵站的出口都有不同特色（下圖）

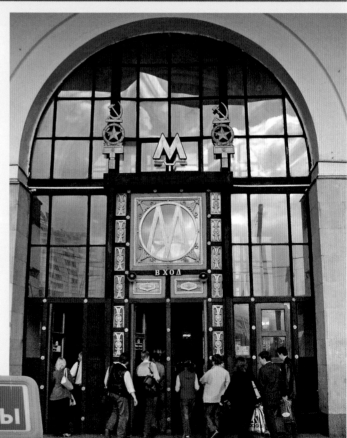

文化公園地鐵站的地上標誌

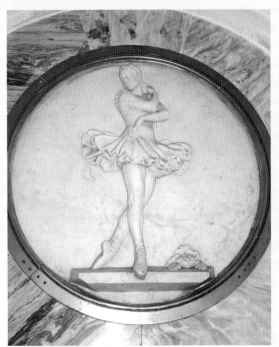
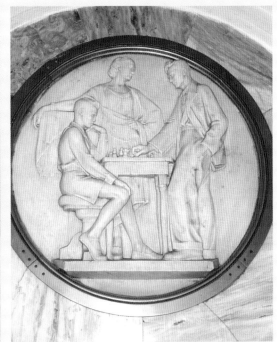

文化公園地鐵站內部描繪芭蕾舞者浮雕（左上圖）

文化公園地鐵站內部浮雕描繪民眾下棋的休閒生活（右上圖）

地鐵站內具有民俗風味的陶瓷壁畫（下圖）

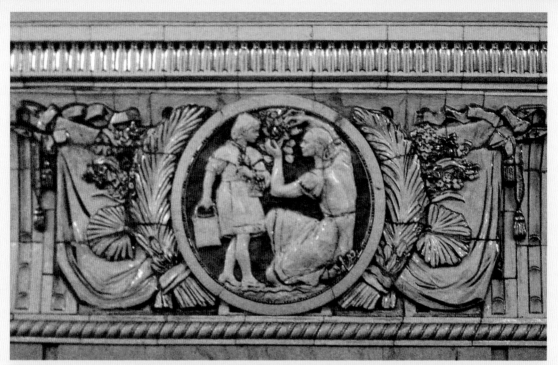

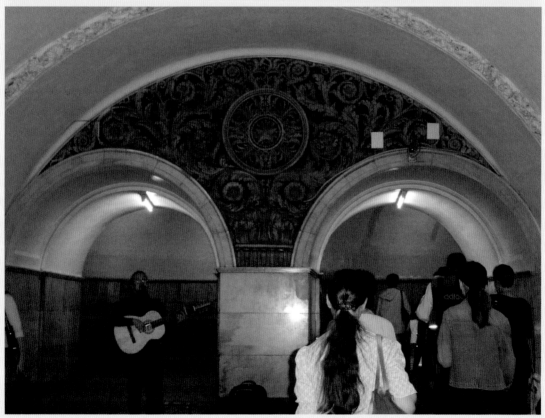

紀念地鐵工人的手
繪瓷磚壁畫（上圖）

帕維連斯卡雅地鐵
站用雙圖的鏤空雕
刻造成滾動的節奏
感（下圖）

地鐵站內的大理石
浮雕（左頁上圖）

地鐵站的走廊常是
街頭藝人的舞台
（左頁下圖）

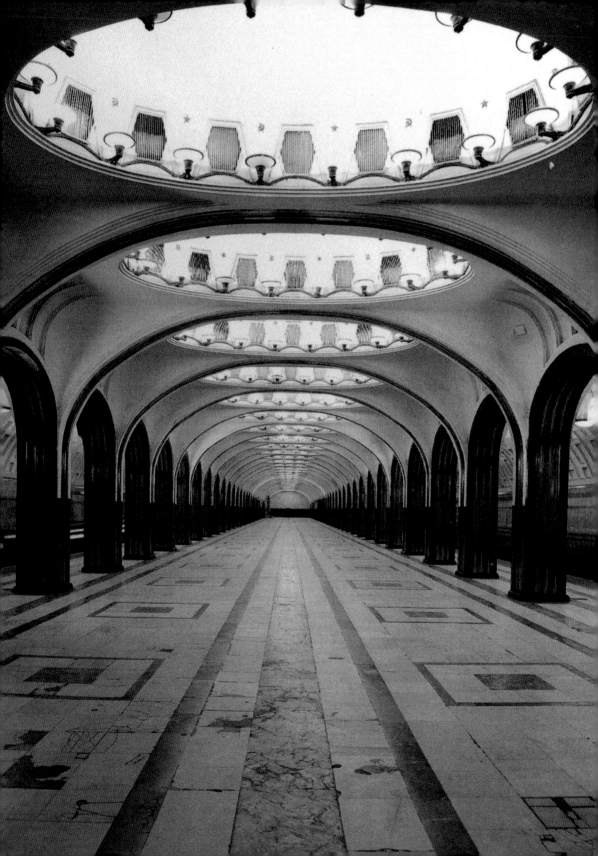

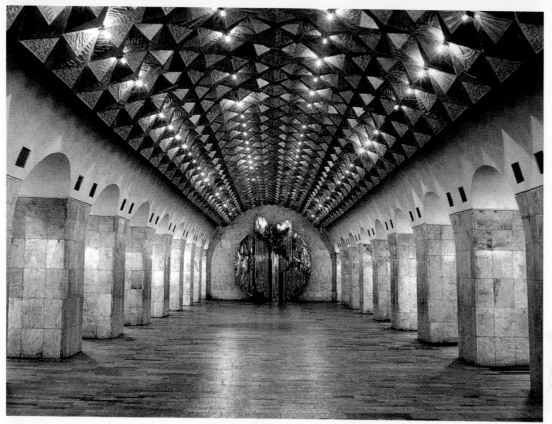

飛行機械地鐵站內部（上圖）

特維爾大街出口的馬賽克壁畫（下圖）

馬雅科夫斯基站以二十四小時的蘇維埃天空為主題，是戰時地下防空洞與國家會議的舉行地。（左頁圖）

地鐵站內的馬賽克作品

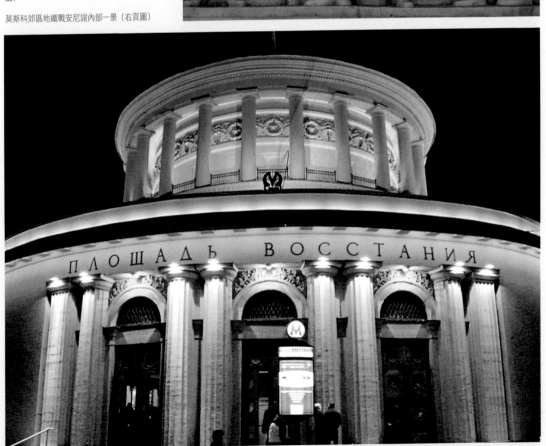

地鐵站內部的裝飾題材從政治到風俗民情，變化多端。（右圖）

聖彼得堡地鐵站瓦斯塔尼亞地面上的圓形建築（下圖）

莫斯科郊區地鐵戰安尼諾內部一景（右頁圖）

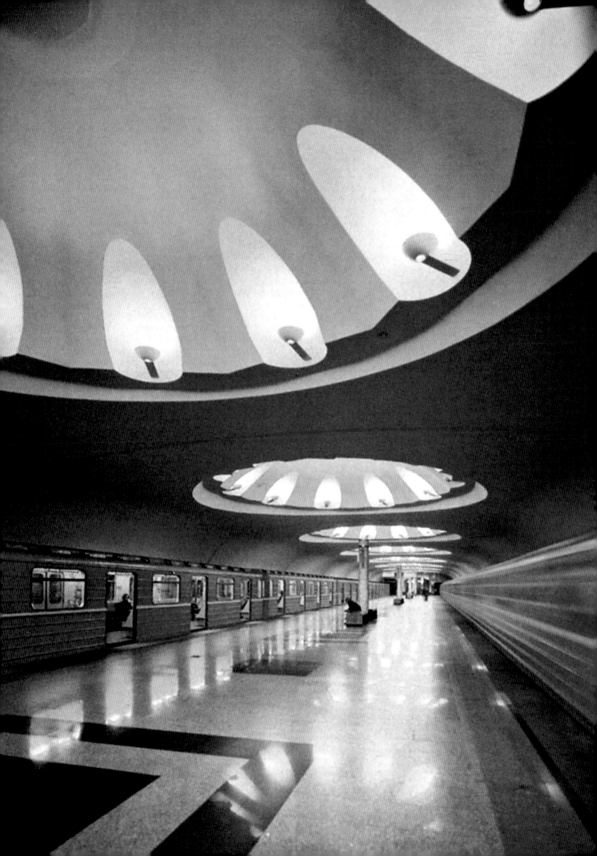

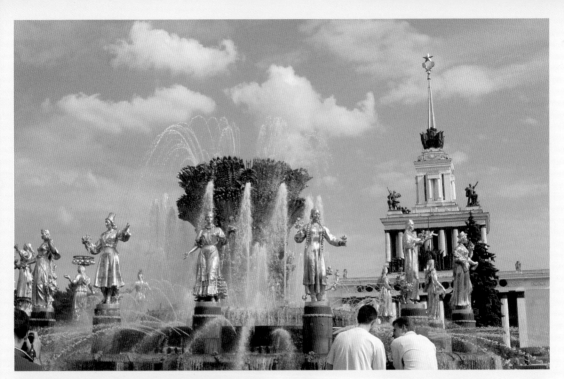

民族友誼展覽館的金色噴泉象徵俄國一百多個民族的大融合（上圖）

莫斯科地鐵圖的地上海報（左下圖）

地鐵站克拉斯普雷斯涅以黃色浮雕表現「民族友誼」的主題（右下圖）

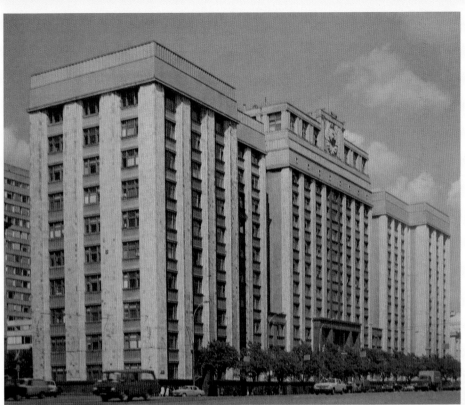

史達林執政時期興
建的大樓，今日為
杜馬國家議會廳。
（下圖）

史達林時期的建築
強調雄偉與莊嚴的
特性（左下圖）

俄羅斯國家法院
（右下圖）

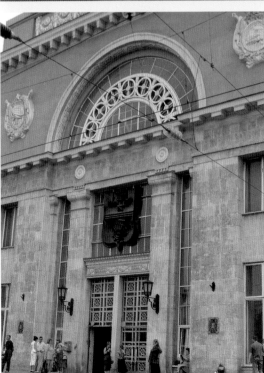

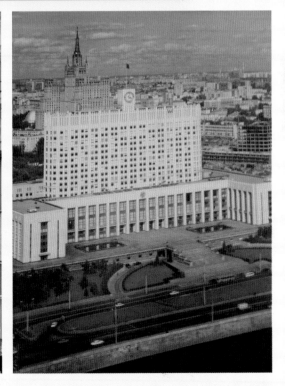

國家電信總局建築體（上圖）

莫斯科國際機場（下圖）

史達林時期建築的莫斯科市區高級民宅，陽台鑄鐵是蘇聯時期國徽。（左頁圖）

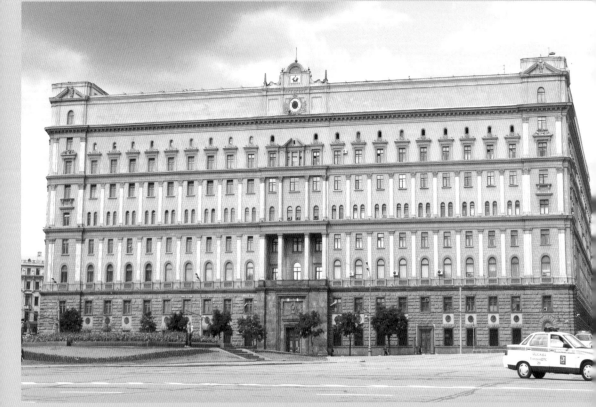

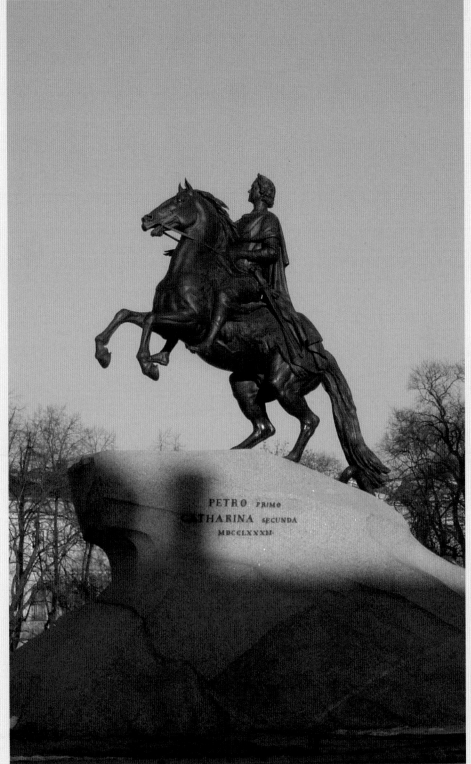

PETRO PRIMO
CATHARINA SECUNDA
MDCCLXXXII·

聖彼得堡的彼得大
帝廣場（左圖）

KGB行政大樓中央局
部圖（左頁左上圖）

建於蘇聯時期KGB大
樓後方的行政大樓
（左頁右上圖）

外觀方正嚴肅的KGB
國家安全局建築
（左頁下圖）

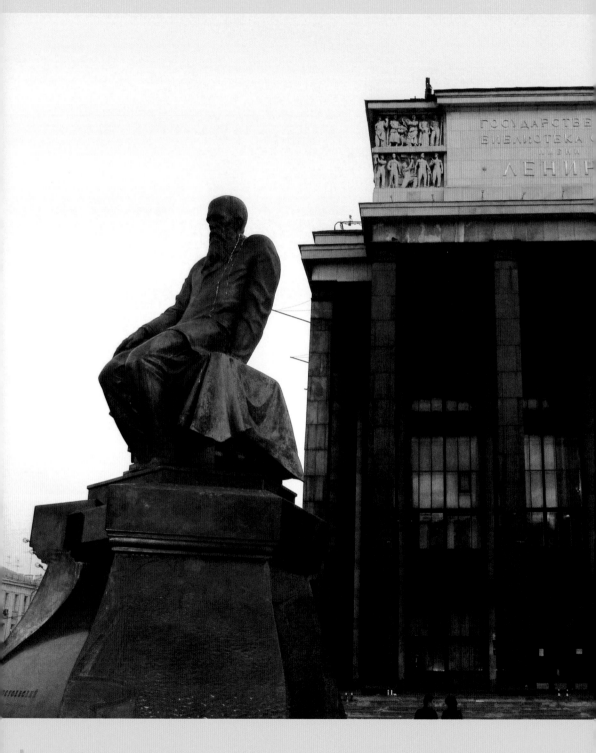

列寧圖書館以具有學術貢獻的偉人頭像做外部裝飾（上圖）

紅場附近的國家列寧圖書館（左圖）

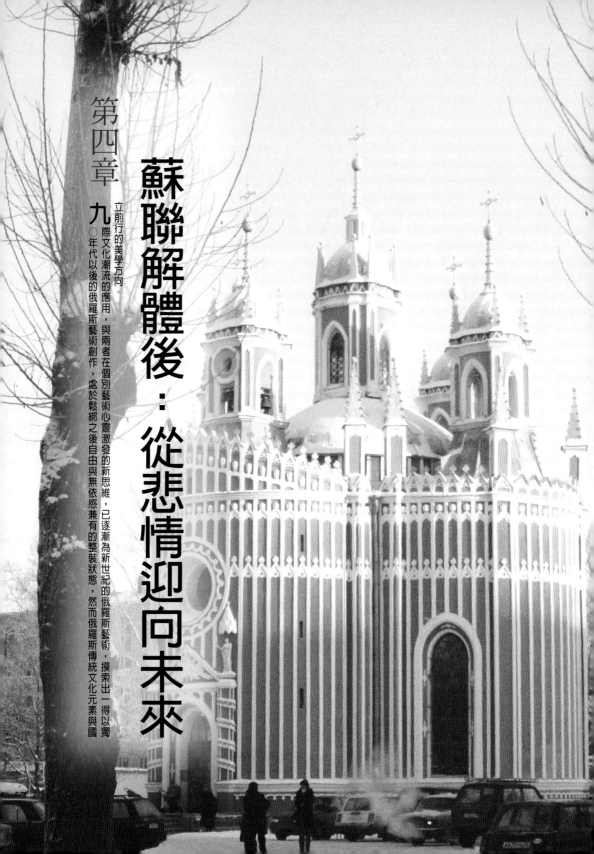

第四章

蘇聯解體後：從悲情迎向未來

九○年代以後的俄羅斯藝術創作，處於鬆綁之後自由與無依感兼有的整裝狀態，然而俄羅斯傳統文化元素與國際文化潮流的應用，與兩者在個別藝術心靈激發的新思維，已逐漸為新世紀的俄羅斯藝術，摸索出一得以獨立前行的美學方向。

第一節　蘇聯解體前後的公共藝術

談到蘇聯時代的藝術創作自由，就像住在四面牆壁裡的籠中鳥，必須自在翱翔又不能撞壁，這樣的「飛行技巧」必須是很高超的，因為當時撞壁的下場不是流放西伯利亞，就是以莫須有罪名入獄，所以各行各業的人都備有良好的工夫應變當時的政治環境，以便能安然存活，甚至出類拔萃。

共產黨領導的蘇聯時期，並沒有所謂的「公共藝術」一辭，因為當時沒有所謂的「私有」，一切都歸黨產，直到蘇聯解體十年後，二○○五年俄文裡才有「公共空間裡的藝術品」之名稱出現。

全世界第一個農、工、兵無產階級的世界蘇維埃帝國，所形成的公共藝術實為具有特殊風格的藝術形式。關於蘇聯時期的「雕塑與紀念碑宣傳實施法令」，在一九一八年由人民委員會主席列寧、人民委員會盧那查爾斯基與史達林共同簽署，主要內容是為了宣揚十月革命，並且建立新的城市景觀，增加新政權的合法性與凝聚性。內文如下：

一、查為沙皇及其奴隸建立的紀念碑無歷史意義、藝術價值，在廣場上的此類物品依序拆除，其中品質較優良者可存在社區倉庫，其餘作為廢物加以利用。

二、人民教育委員會、共和國產業委員會與人民委員部藝術局局長，共同組織特別委員會，並且與「莫斯科和聖彼得堡藝術團體」協商，決定存留拆除的對象。

三、責令該委員會動員藝術力量，廣泛徵求足以滿足俄國社會主義革命偉大精神的紀念碑設計草圖。

四、人民委員會定每年五月一日勞動節前，將社區中最醜陋的偶像拆除，並且提議一批新的紀念碑模型提交群眾審議。

五、責令人民委員會為了每年的五一勞動節，籌劃最能反映勞動階級思想，與祖國俄羅斯情感的標語、號誌、街道名稱及徽號，來代替原有的標誌牌。

六、全國各行政區與各省的蘇維埃，必須根據上述委員會的意見，方能著手進行各項藝術工作。

七、根據預算與各級蘇維埃的收入，由人民委員會提出必要經費。

這項法規實施後，沙皇亞歷山大二世、三世……雕像一夕之間全被拆除，同年七月，列寧核准了人民委員會所申請的六十六件革命家英雄紀念碑的製作，包括了思想家與社會活動革命家等，如馬克思、恩格斯、傅立葉、聖西門等，也包括了藝術家托爾斯泰、雷蒙托夫、車爾尼雪夫斯基等，甚至包括了哲學家、演員，頓時整個國家興起一批現代人物英雄的肖像，城市樣貌改變，社會風氣隨著政府的雷厲風行的施政改變，至於公共藝術的資金關鍵了發展藝術的重要因素，一般來說，大規模的雕塑群體經費約占總建築

位於聖彼得堡的契斯馬教堂是罕見的「蛋糕式」東正教建築（左頁圖）

費用的百分之二以內。

烏托邦專制法規的正反效應

法規的實施反映政府急於建立「新帝國」的視野與野心，表現出社會主義懷抱的高度理想性質，但是強烈的執法方式受到許多的質疑與責難，包括大肆拆除舊建築與作品時與當地人民起的衝突，以及貫徹政治領導藝術的同時，所有非社會主義歌誦勞動階級的作品與藝術家全部遭到排斥與整肅，長官的意志形成了思想內容上的嚴密監督，也帶來恐怖的社會氣氛，因為「雕塑與紀念碑法規」頒布實施之後，許多美術家被冠上了「出身與思想不好」、「與社會主義創作方法相違背」，甚至背上了莫須有的罪名，一些年輕的藝術家尚在摸索的藝術風格也遭到整肅，使得蘇聯時期的藝術界留下難以磨滅的傷痕，導致創作上的排他性與缺乏創意。

這項法規實施前，雕塑作品大多陳列在教堂、宮殿，而革命後雕塑紛紛走向街頭、廣場，與民眾直接在生活中對話，一九二○到一九六○年，藝術家對室內作品移放的公共空間的景觀協調欠缺經驗，最大的問題在於作品與空間欠缺完整的視覺效果，畫家、雕塑家並沒有與建築師合作，停留在各自為政，大家習慣用熟悉的方法獨立創作，造成公共空間的視覺混亂，例如地鐵裡面的鑲嵌壁畫，根據建築需要是在拱形壁面作裝飾（美術家習慣在平面牆壁上作畫），而這種建築與美術的協調問題時常可見。起初建築師的草圖上並沒有壁畫與鑲嵌的位置，建築師把這類物品視為次要的；而美術家一旦逮著機會，就急於實施抱負而忽略全局，這時候「人民委員會」扮演協調的與掌握群體工作步調，就成了重要的環節。

新的藝術協調問題

二○年代革命剛勝利，百廢待興，蘇聯境內經濟情況十分困難，因此法規的初期成效並不出色，直到經過三十年的實施與檢討，效果才全面發揮。布爾什維克黨對於「蘇聯藝術何處去？」引發了激烈爭論，他們集結了建築家與美術家為了公共藝術共同深入研究的問題，包括：建築與美術的綜合問題／歷史藝術遺產中的保留問題／建築與雕塑的關聯性／建築與繪畫的聯繫性。

多數全國會議的結論是，宏大、莊重、深刻，是多數人希望看到的藝術風格，總體來看「雕塑與紀念碑實施法規」，為蘇聯時期形成新的公共空間的藝術品質，無疑是起了很大的提升作用。

認同感是被創造的，不是天生的

由上可見，俄羅斯人高喊所謂的「俄羅斯母親」的祖國認同感，其實是中央政府花大量資源創造出來的。既然「認同感」是被製造的，而不是與生俱來的，那麼認同本身的「製造者」，就必須說明：我們是誰？我們這

群人的關係爲何？我們想說什麼？還有我們希望被別人看起來怎樣？這些問題必須由主事者提出明確的邏輯思考方向。

蘇聯解體後的藝術活動

八○年代後蘇聯藝壇漸漸有了轉變，一九八八年全蘇聯藝術家協會，召開了第七次全國藝術家代表大會，當時擔任主席的波諾馬廖夫在〈美術公民報告〉中提到：「藝術停滯在矯揉造作的口號，與圖解生活的現象已經過去了！未來我們要加強作品的情感效果，使藝術的造型語言更加豐富，除了社會主義寫實主義的道路，我們歡迎新的流派加入創作競爭行列。」這一席話預言了蘇聯解體後出現不同的創作氣氛，也預示了藝壇面臨自由與紛亂的窘況。蘇聯解體前夕的三天之內，政局兩度反覆，無論政界、文化界的人都沒有思想準備，國家解體在多數人的預料之外。一九九一年全蘇美術家協會第一書記薩拉霍夫信心滿滿的說：「我們正準備制定新章程來面對新的國家體制！」當他說話的同時，戈巴契夫辭去了共黨主席，接著而來的是共產黨領袖的雕像被毫不留情地拆除，這也說明了社會主義工農當家的思考模式，在這年徹底結束。拆除紀念碑的同時，城市、街道、學校也紛紛易名；由於經濟情況惡劣，隸屬蘇聯的全蘇聯藝術家協會、全蘇美術研究院也先後被解散。一個國家瓦解了，文化工作當然也就癱瘓。

古董店的拱門以鏤空金屬線條做裝飾

過去的十二年裡，世人爲俄羅斯失去往日的聲望和影響而感到悲哀，更重要的是，在動盪和向市場經濟的顛簸轉型過程中，人民失去了大部分積蓄，在怨聲載道的風氣與劇變的社會裡，一般人生活中的「文化」部分變成理想中的奢侈品。蘇聯統治八十年中最大的「遺害」，是徹底破壞了個人責任之觀念和制度。公共空間裡的陳設與佈置，自從蘇聯解體後卸下了黨的領導，看似得到了很大的發展空間，實際上卻陷入了進退兩難的窘況。一言堂的專制力量不再，民主卻非一蹴可幾，此時現代俄羅斯藝術又是什麼的樣貌？偏向古典主義學院派的「俄羅斯藝術家協會」，與新成立的「國家現代藝術中心」之間，存在極大的矛盾與爭論，一方堅持保留民族寫實藝術方向的主幹，另一方主張放任自由，因此藝壇出現了前所未有的對立。

新的公共藝術

莫斯科今天的樣貌與十年前並無太大改

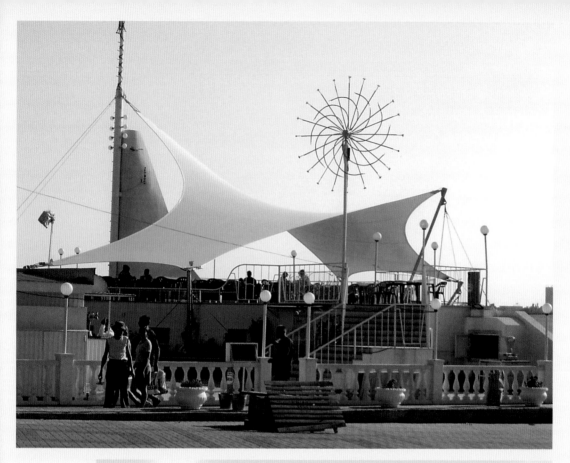

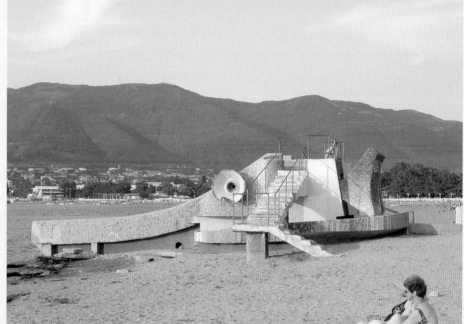

充斥新俄羅斯人的
黑海邊的海水浴場
新興景觀（上圖）

黑海度假聖沙灘上
的魚造型的公共廁
所（下圖）

黑海岸邊的新興海
水浴場以海洋中的
動物作為男女更衣
室的標誌（右頁圖）

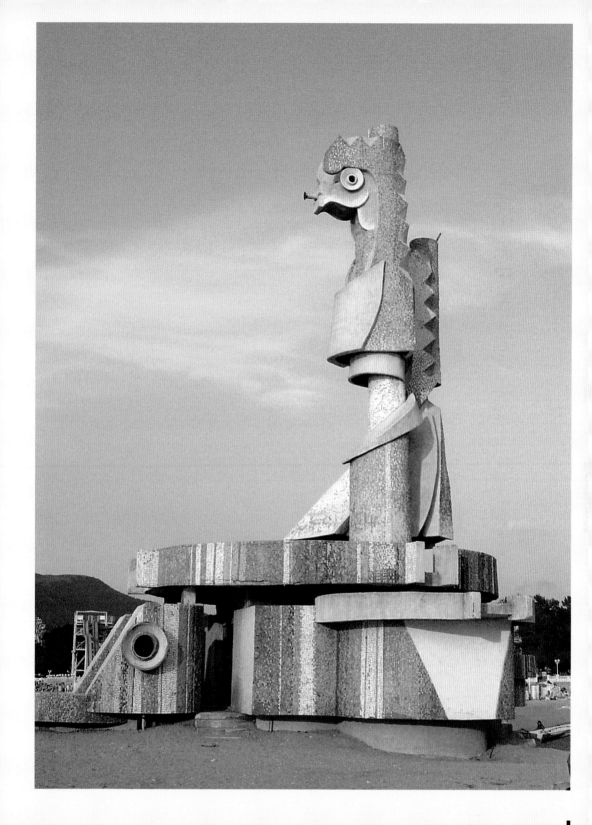

阿爾巴特街景

變，新的建設少，老的更加折損，市區中重振旗鼓的往往僅是新開市的銀行或是賭場。少數富裕的新俄羅斯人有能力維持商圈中的高消費水準，因此新一代的公共藝術少了，多半是隨著消費行為產生的附帶產品。莫斯科的高爾基大道上的高級餐廳、咖啡店、阿爾巴特街上昂貴精緻的古董店、外商投資的商品才有能力支付開放空間的藝術作品，少數公共藝術作品存在於新興海水浴場、大型商場、飯店與私人俱樂部裡，這些地方由於場合性質與出資者身分擁有較多的私密性，給予藝術家自由發揮的空間。

綜觀這一百年的俄羅斯歷史，動盪中淚痕與傷痕是多於歡笑的，從很多角度我們挖掘其文化深度與彌補自己的不足，也許慶幸台灣的富裕，也許抱怨同胞的浮躁與短視近利，也許從蘇聯時代的偉大作品，可以反向檢討台灣「從來不上軌道的民主列車」風氣，究竟帶給我們哪些損失？

藝術創作的確需要自由，但是有時藝術家在身心被束縛的壓力狀態下，反而更能創造優秀完美的作品。公共空間完全開放時，也可能導致成品的絕對失敗；專制所帶來的效率與品質，藝術作品與創作自由之間的關係究竟如何？我們可以從蘇聯時期的藝術品中省思一些不同。

第二節　西伯利亞遠東地區的公共藝術作品

藝術帶來希望也帶來絕望

從前在俄國，到處都是紅星社會主義年代列寧的青銅塑像，以及工農兵的大型身影。十多年過去了，俄國彷彿依然走不出社會主義遺毒的影子；就像台北街頭，雖然拆除了不少偉人銅像，取而代之的大型公共藝術作品卻少能引人驚喜。好的作品為生活注入活力與希望，而不好的作品浪費資源、廢物叢生，人們需要又新又好的東西來延續生命的活力。

除了列寧還有什麼？

俄羅斯當代雕塑家達西的〈成吉思汗〉雕塑，將成為萬中選一烏蘭屋德市區廣場上的新地標，這個消息一經透露，立刻受到藝壇矚目，因為俄羅斯的城市與鄉下，幾乎全部是沙皇彼得大帝與列寧的全身塑像，這些塑像如同蒼蠅與榮耀的複合體，觸目皆是。而蒙古民族的傳奇領袖成吉思汗雕像，將會出現在共和國市區廣場上，這莫非代表了當今政府新的包容政策？還是代表了少數民族在政治與藝術活動上的大大成功？很值得觀察

葉爾欽2003年執政時完成的紀念二次世界大戰勝利的雕塑公園

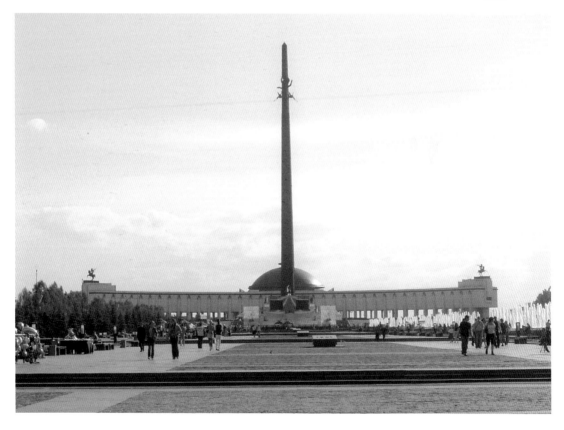

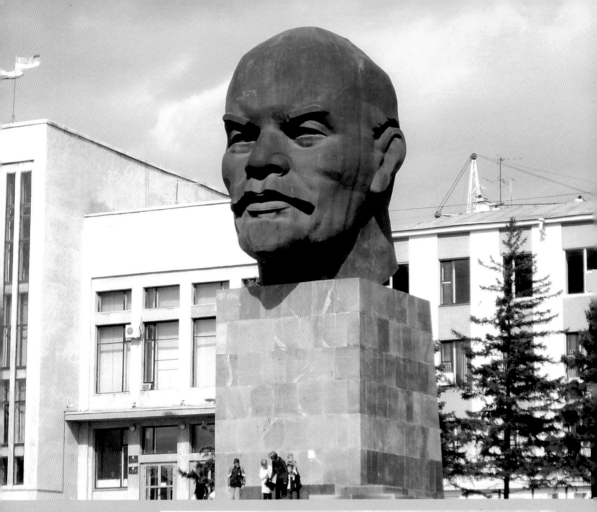

全世界最大的列寧頭在屋蘭烏德市政府
廣場上（上圖）

三層樓高的青銅列寧頭像見證的蘇聯政
權（下圖）

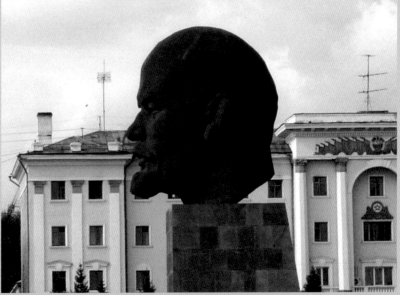

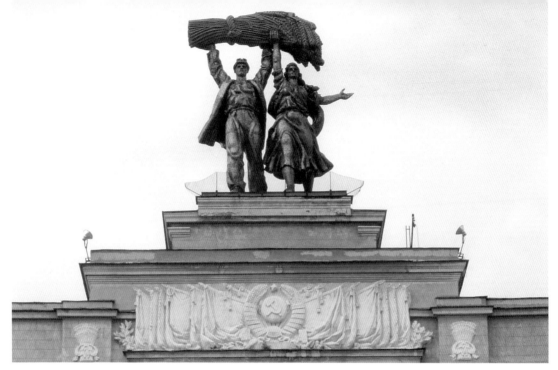

歌誦社會主義精神的公共藝術，為經過長時間整合醞釀而成。

討論。

看俄羅斯當代公共藝術必須從政治著眼，基本上俄羅斯的民主轉型過程，可簡單區分爲：戈巴契夫代表的蘇聯末期一九八〇年代、葉爾欽代表的一九九二到一九九三年、以普丁爲首的一九九四年後的三個時期，這三個時期歷史定位，前兩個都不約而同地「以理想開始卻被武力結束」，無論是蘇聯垮台或是武裝政變，都以英雄式的壯烈悲劇收場。而今天從蘇聯走向民主的俄羅斯聯邦，三百個民族文化自治組織成立，民族自治條例也依照一九九六年發布的「俄羅斯聯邦國家民族政策綱領」作爲表面領導，其基本立義例如：公平原則、保障少數民族，以和平解決矛盾衝突等，充滿理想性，然而執行起來卻南轅北轍，從前陣子武力鎮壓車臣小學的恐怖事件，我們發現其內政仍處於極端矛盾當中。

縱然俄羅斯有三分之二的人生活在貧困之中，戈巴契夫二〇〇五年仍在紐約聯合國總部的記者會上說：「這是正確選擇。」「改革把蘇聯從缺少自由和極權主義，轉變爲自由和民主，包括選舉、政治和經濟、言論、宗教和遷徙。」而面對這些自由，儘管一般俄國人感受到政治鬆綁，經濟壓力才要到來。

敲響沉寂的自覺

一切的好處可統稱爲重新洗牌。動盪的夾縫中勇敢的人出頭，而這個洗牌動作則造就了一批新的俄羅斯人，擁有財富與權勢，藝術家也不例外，他們靠著自身的功底與創意勝出，作品走出新的樣子，如西伯利亞中部的克拉斯納雅小鎮上，一棟造型奇幻的兒童劇場就是個典型的例子，建築裡用到的太陽

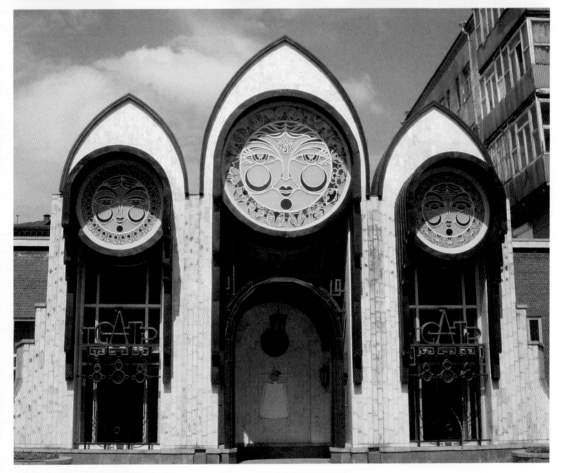

克拉斯納雅市區公園中的木雕大門作品（左上圖）

西伯利亞小克拉斯納雅市區公園的蠻牛木雕作品充滿草原奔放之感（右上圖）

克拉斯納雅小鎮的兒童劇場建築風格別緻出色（下圖）

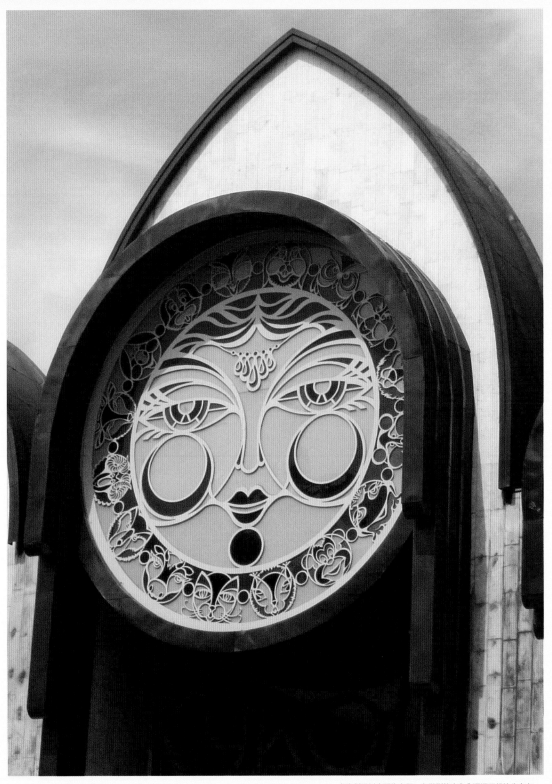

兒童劇場以太陽為主題，象徵斯拉夫文化源源不絕的生命力。

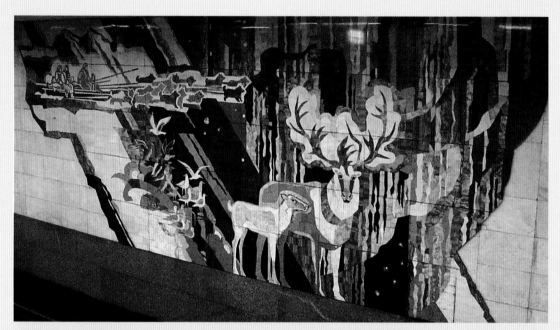

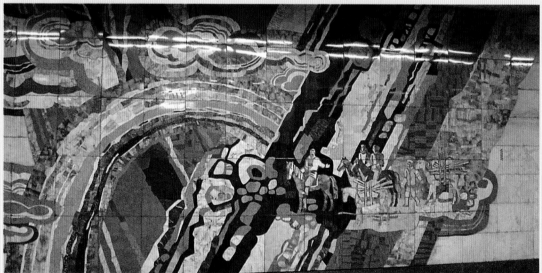

麋鹿與森林主題的大理石鑲嵌壁畫為新西伯利亞地鐵內部增色不少（上圖）

新西伯利亞地鐵內的彩色大理石鑲嵌壁畫，以西伯利亞當地的大自然為主題。（下圖）

新西伯利亞地鐵內
部以圓形彩窗塑造
小鎮特色（左上圖）

新西伯利亞地鐵內
部的玻璃彩窗上繪
有小鎮歐姆斯克的
工業色彩（右上圖）

新西伯利亞地鐵內
部的玻璃彩窗上描
繪著小鎮湯巴斯克
的學術氣息（下圖）

運貨物小火車成為西伯利亞歷史的最佳象徵（上圖）

鐵路紀念碑旁的蘇聯紅星國徽（左下圖）

新西伯利亞鐵路沿線以古老火車頭展示作為其拓荒歷史的見證（右下圖）

最早的煤炭貨運火
車像是藝術作品一
般作永久展示（上
圖）

鐵路紀念碑留下的
開墾俄羅斯遠東荒
元的歷史（下圖）

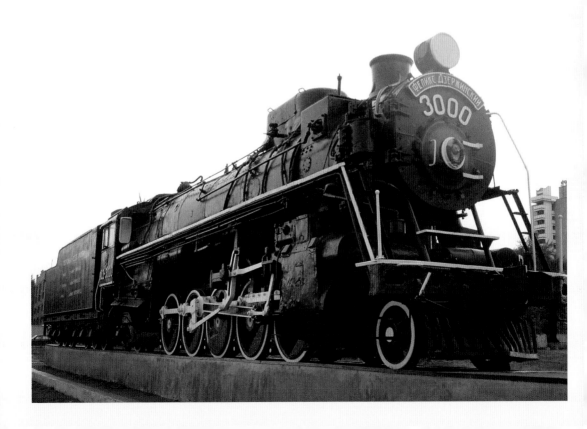

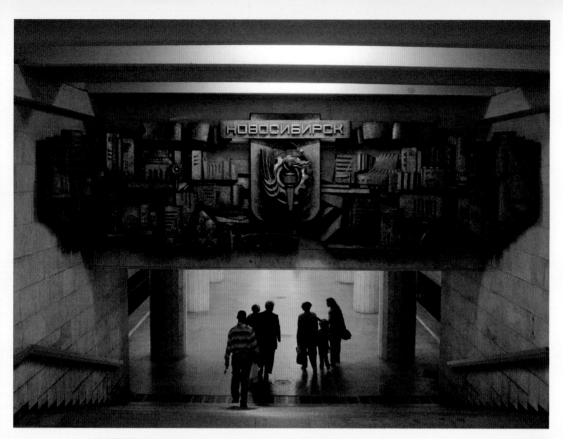

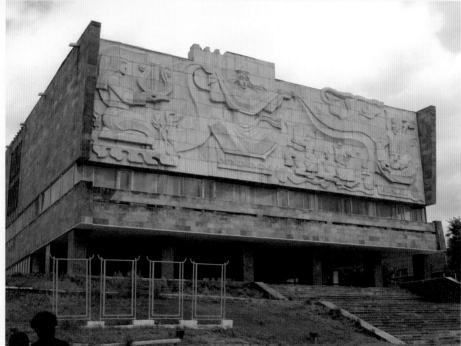

新西伯利亞地鐵入
口處的青銅浮雕壁
畫（上圖）

葉爾庫茲克人民劇
院以布利雅特民族
圖騰獻哈達為主題
（下圖）

圖形、斯拉夫民俗圖騰，象徵溫暖與能量，三道拱門則延續了三位一體的宗教思想，真是令人耳目一新，另外新西伯利亞城的地鐵內部，以彩繪玻璃製造的四個花窗，也是脫離社會主義思想又帶有創意的作品，地鐵軌道內牆壁以大理石完成的鑲嵌壁畫，勾勒出麋鹿與森林的大自然景象，色彩豐富、耐久又不易剝落，真是一個好點子！

筆者一次有機會乘火車經過新西伯利亞，入站前十分鐘，車窗外映入眼簾的，是草原上一個個陳列得宜、充滿懷舊色彩的老火車頭。巨大暗紅色的火車頭，煙囪上佈滿燻黑的痕跡，墨綠色的客運火車窗內掛著厚重的繡花窗簾，小柴油火車連結著開放的車廂，看起來像是窗外滾過去一個個大大的鐵軌與鐵輪，跑馬燈似的帶出這個城市的歷史，這樣的鋪陳，在火車站入站之前就已深深打動乘客的心，你說這算不算公共藝術？古蹟的保護該不該列入公共藝術的一環呢？

值得一提的，當我來到了葉爾庫茲克省的大劇院建築，這棟建築有簡單的米白色大石塊裁切的浮雕壁畫，內容是少數民族蒙古獻哈達的歌舞圖像，主題較特別，構圖的流暢度也很好，頓時為市區容貌增添了一個饒富趣味的景象。

「列寧」已不是單純的銅像，而是精神壓迫的象徵，代表了逃脫不了的命運與時代悲劇，而新的作品特色不約而同揚棄了樣板的頭像、鐮刀與五角紅星，改用地方土產為主題、地方精神為主角，這頓時給我一個靈

不同風格的阿拉伯與俄國餐廳招牌皆以圓形呈現（左圖）

「俄羅斯娃娃」餐廳的招牌（下圖）

感，即所謂的「認同感」應該是由自己創造的，榮耀感也是被創造的，每個人都該去尋找、強調出來，不是被動地接受。只有創造才會帶來美好，人沒有權力自怨自艾的。

關於「認同」

「認同感」第一個層次是區分自己與別人，說明我是誰？然後才是在群體中建立自我價值，追尋自我認同是一種人的天性，藉由象徵與想像的關鍵，讓所想被說出來，被強調、被符號化，具體表現出來，才能減少生活裡的無所適從感！這是公共藝術給人們的重要意義。

期待未來國內的公共藝術發展，能回歸公共藝術原初的本意：一群人由追求美善的出發點，凝聚共識，再由令人欣喜的藝術品來延伸。希望「善意與創意」是我們每個人提升生活水平的第一步。

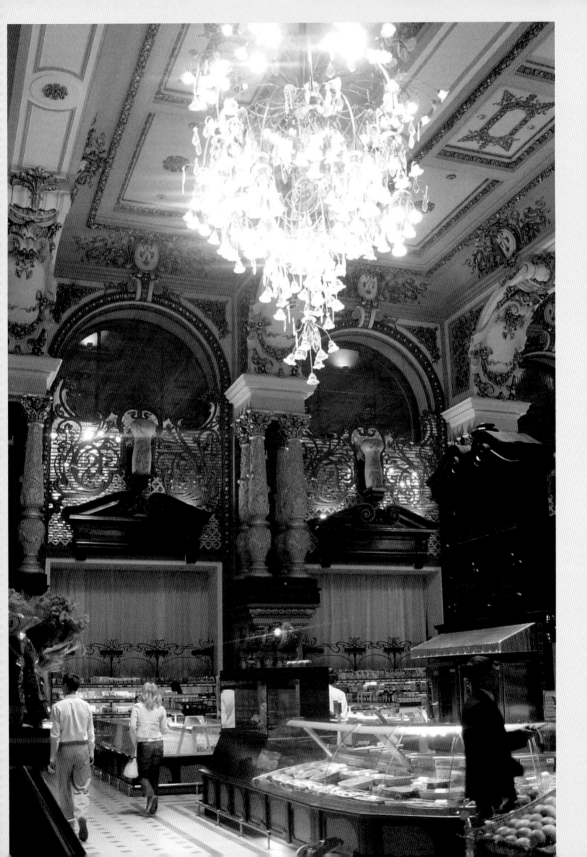

高級民宅的入口
（左上圖）

莫斯科高級珠寶店
的入口（右上圖）

國際友誼俱樂部大
門（左下圖）

金屬線條裝飾的大
門為高級民宅畫龍
點睛之處（右下圖）

市中心高級的進口
百貨超市（左頁圖）

各型各色別緻的招
牌設計（左上圖）

美容沙龍的招牌
（左下圖）

餐廳的菜單以海報
形式佇立街頭（右
上圖）

「餃子快餐店」外部
招牌別具一格（下
圖）

特維爾斯基大街上
耀眼華麗的珠寶店

俄羅斯民宅的鐵欄
杆常出現值得欣賞
的線條表現

線條表現的欄杆不
失為公共空間不佔
位子的表現形式

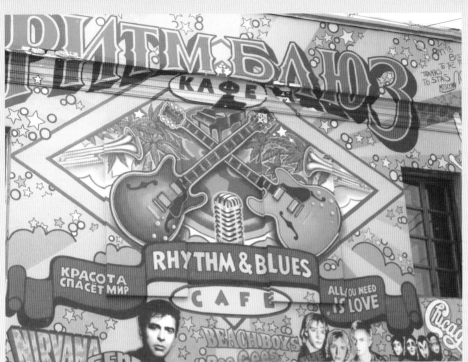

「節奏與藍調」酒館
外牆的壁畫（上圖）

俄羅斯民俗藝品店
招牌（左下圖）

商家的招牌，無論
平面、立體或是浮
雕，皆有很大的表
現空間。（右下圖）

牆上繪滿六〇年代
搖滾樂手的小酒館
「節奏與藍調」（左
頁圖）

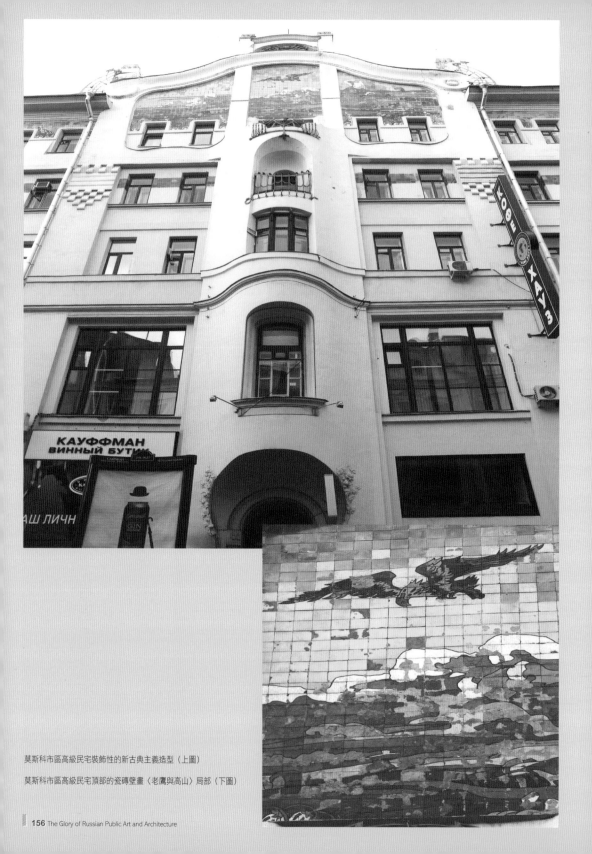

莫斯科市區高級民宅裝飾性的新古典主義造型（上圖）

莫斯科市區高級民宅頂部的瓷磚壁畫〈老鷹與高山〉局部（下圖）

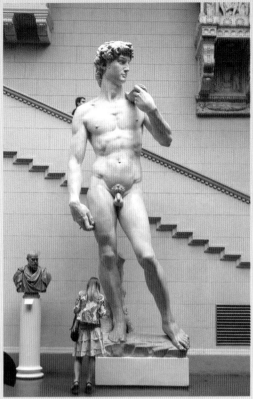

盧比安卡廣場的購
物中心（左上圖）

造型藝術博物館裡
收藏從義大利定製
的米開朗基羅的大
衛像（右上圖）

綜合技術博物館建
築局部外觀（下圖）

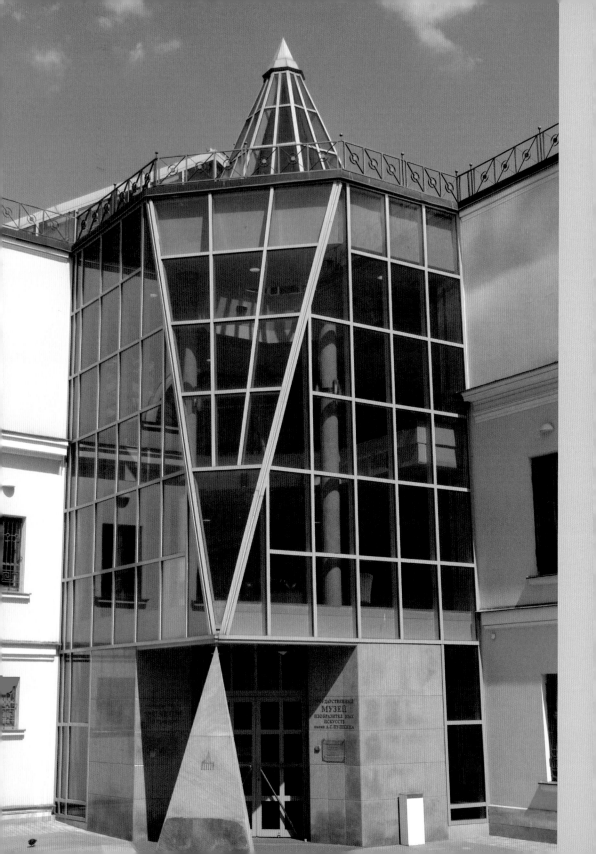

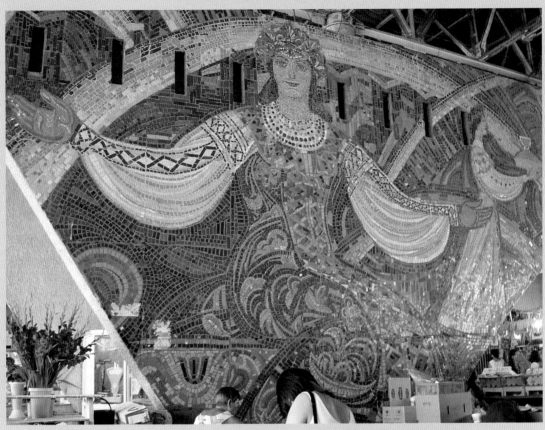

傳統市場中色彩鮮
艷的馬賽克壁畫，
突破了傳統市場骯
髒破舊的印象。
（上圖）

現代文學作家馬雅
科夫斯基博物館大
門的新穎設計（下
圖）

私人收藏博物館的
建築外觀（左頁圖）

國家圖書館出版品預行編目資料

【空間景觀・公共藝術】

輝煌的俄羅斯公共藝術與建築=The Glory of Russian Public Art and Architecture

馬曉瑛／撰文. -- 初版. -- 台北市：藝術家出版社, 2007〔民96〕

面；17×23 公分

ISBN-13 978-986-7034-36-6（平裝）

1.公共藝術--俄羅斯

920

96000185

【空間景觀・公共藝術】
輝煌的俄羅斯公共藝術與建築
The Glory of Russian Public Art and Architecture

黃健敏／策劃

馬曉瑛／著

發行人　何政廣
主編　王庭玫
文字編輯　謝汝萱・王雅玲
美術設計　苑美如
封面設計　曾小芬

出版者　藝術家出版社
台北市重慶南路一段147號6樓
TEL：（02）2371-9692～3
FAX：（02）2331-7096
郵政劃撥：01044798 藝術家雜誌社帳戶

總經銷　時報文化出版企業股份有限公司
倉庫：台北縣中和市連城路134巷16號
TEL：（02）2306-6842

南部區域代理：台南市西門路一段223巷10弄26號
TEL：（06）261-7268／FAX：（06）263-7698

製版印刷　科樂印刷事業股份有限公司
初版／2007年1月
定價／新台幣380元

ISBN-13 978-986-7034-36-6（平裝）
法律顧問　蕭雄淋